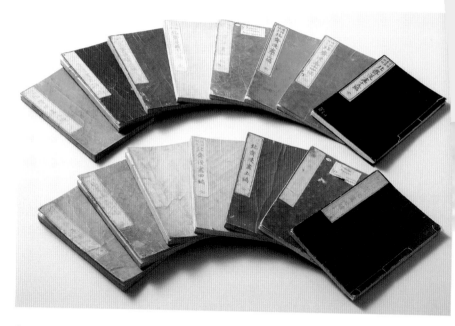

《北齋漫畫》初篇～十五篇　初摺（初版印刷）的收藏品

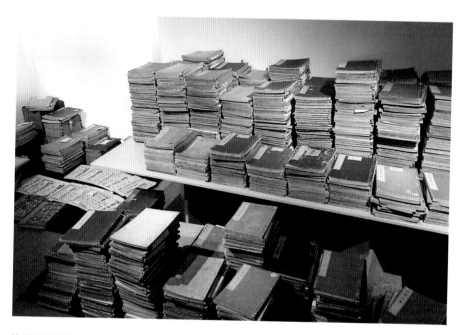

陸續蒐羅到的1500本《北齋漫畫》

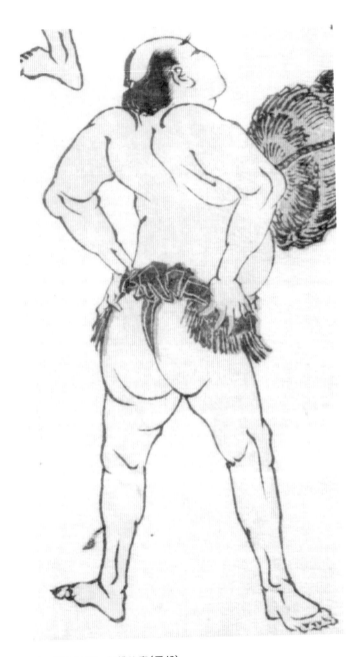

十一篇九丁裏　相撲比賽(局部)

愛德加・竇加〈舞者，粉紅和綠〉
（吉野石膏株式會社所藏
〔寄於山形美術館〕）

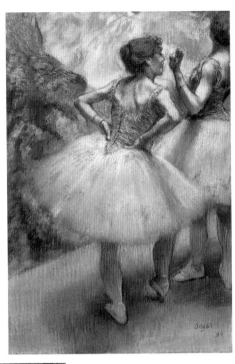

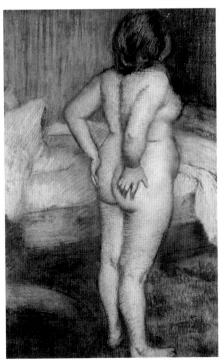

愛德加・竇加〈起床　麵包店的女孩〉
（Bridgman Images / Aflo）

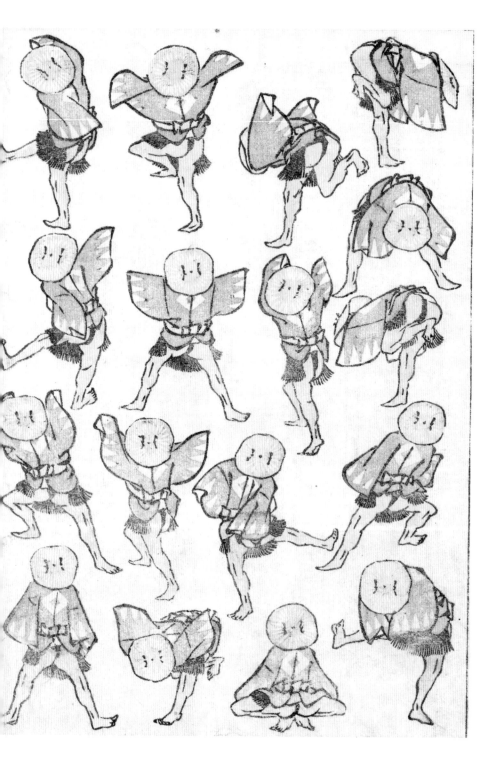

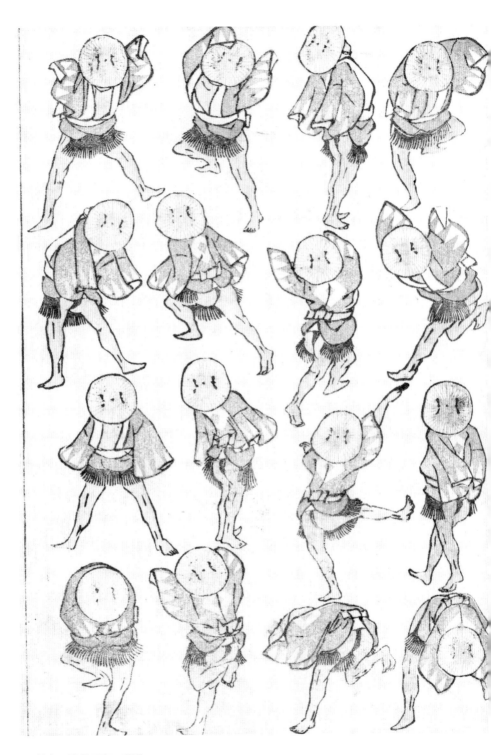

三篇七丁裏八丁表　雀踊

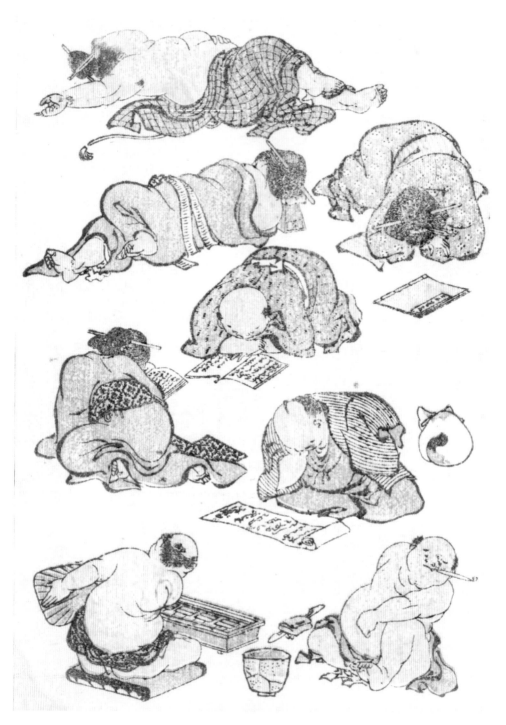

八篇十六丁表　胖子

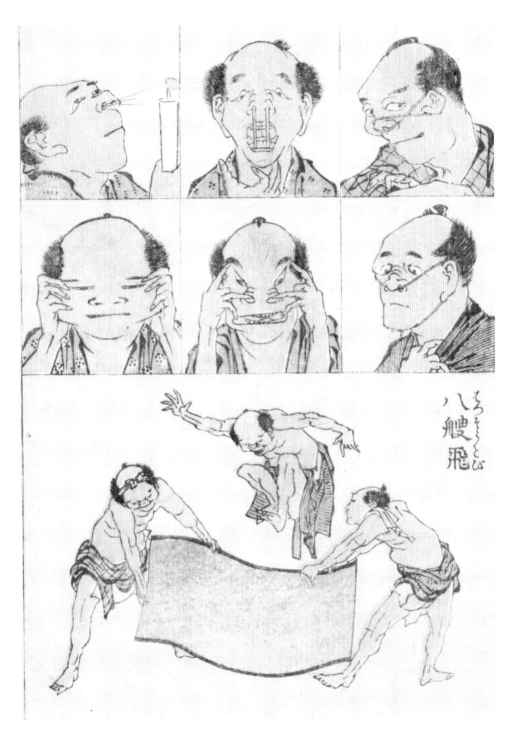

十篇二十丁表　百面相與八艘飛

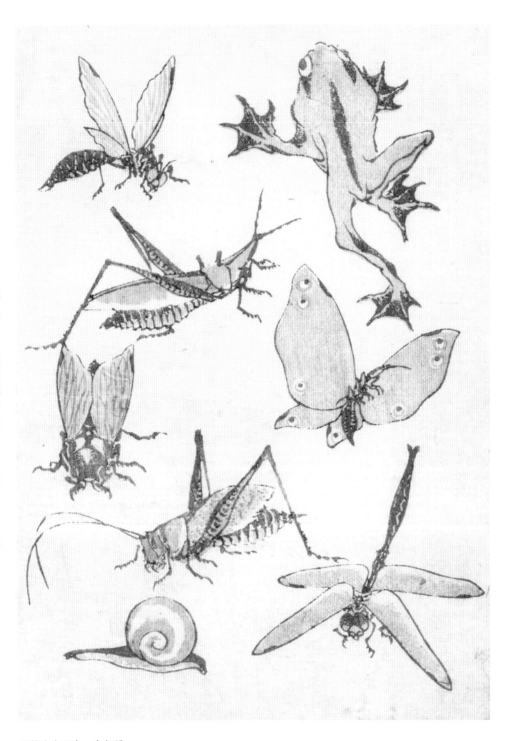

初篇十六丁裏　蟲各種

浦上滿

《北齋漫畫》與
狂人畫家的一生

張懷文、大原千廣　譯

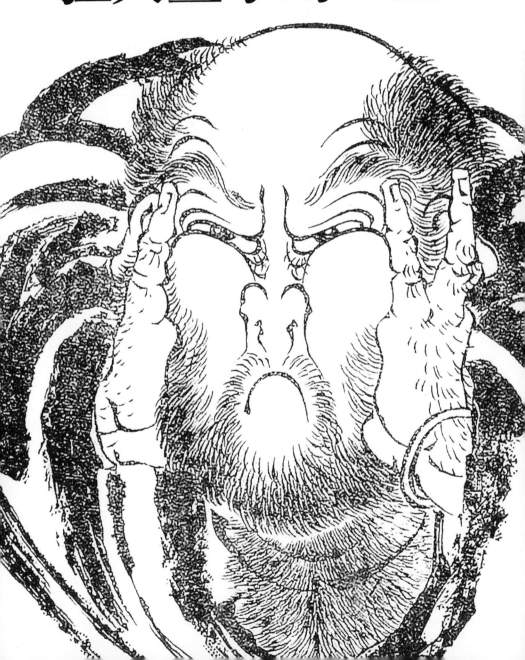

前言 —— 6

第一章 與《北齋漫畫》邂逅

初見時的衝動購買 —— 12

父親的收藏家精神 —— 14

為何成了古董美術商 —— 16

本業是「陶瓷器」，而《北齋漫畫》是志業 —— 19

世界第一的《北齋漫畫》收藏 —— 23

在比利時舉辦「北齋漫畫展」 —— 25

四處宣傳《北齋漫畫》 —— 26

勝過西博德的收藏！？ —— 30

日本主義愛好者眼中的《北齋漫畫》 —— 32

重溫四十年前的相遇 —— 36

《北齋漫畫》初篇發行二百週年 —— 39

2

第二章　北齋的一生與繪畫創作

最終極的評傳《葛飾北齋傳》 —— 42

厭惡打掃的搬家狂!? —— 43

連門生都嫌棄的改名癖 —— 45

北齋與三女阿榮的貧困生活 —— 45

入門勝川派 —— 48

襲名「宗理」，成為狂歌繪本的明星畫師 —— 50

其實也擅長畫美女 —— 52

終於自稱「葛飾北齋」 —— 54

以「戴斗」之名發行繪手本 —— 58

在名古屋表演大達摩 —— 60

六十一歲回歸初衷 —— 62

北齋 vs. 廣重　爭峰富士山頂 —— 64

最後的畫號——「畫狂老人卍」 —— 66

第三章　讀《北齋漫畫》

長達六十四年持續出版的暢銷書 —— 74

少了「初篇」二字的初篇 —— 75

從版權頁看出版商意圖 —— 78

北齋使盡渾身解數創作的繪畫指南 —— 79

角丸屋的野心 —— 85

第二篇、第三篇 —— 86

第四篇、第五篇 —— 104

第六篇、第七篇 —— 113

第八篇、第九篇 —— 130

第十篇 —— 146

第十一篇～第十五篇 —— 152

第四章 《北齋漫畫》評價的轉變

時代變遷下的《北齋漫畫》—— 186

《北齋漫畫》發跡之地——巴黎 —— 186

梵谷為何沒有臨摹北齋？ —— 189

在日本被視為「下流繪畫」的浮世繪 —— 190

受年輕世代矚目 —— 192

從美術節目到綜藝節目 —— 194

可入手的《北齋漫畫》 —— 197

製作最尖端的數位檔案 —— 200

後 記 —— 202

《北齋漫畫》全十五篇概要（初摺與版權頁列表）—— 204

※ 本書中末特別註記收藏者的插圖皆為浦上蒼穹堂所藏。

書封：出自《北齋漫畫》十二篇〈縱橫〉
折口：〈北齋肖像畫〉（溪齋英泉畫；提供：墨田北齋美術館）
攝影：佐藤亘

前言

二〇一九年起，日本護照決定選用葛飾北齋的《富嶽三十六景》作為視覺，雖然封面一如往常，但翻開每一頁都看得到《富嶽三十六景》（共四十六幅）中的風景。

而撰寫本書的這個時間點（二〇一七年八月），倫敦大英博物館正在舉辦名為「北齋：巨浪之上」（Hokusai: beyond the Great Wave）的大型展覽，聽說盛況空前，連會場都擠不進去。英國展示結束後，接著以「北齋—超越富士—」（大阪・阿倍野HARUKAS美術館）為題，在日本舉辦巡迴展。另外，十月開始也會在東京上野國立西洋美術館，舉辦為期三個月的「北齋與日本主義」展。此外，同年秋天在羅馬的和平祭壇博物館（Museo dell'Ara Pacis）、名古屋市博物館等地也有北齋相關的展覽，展出接連不斷。

葛飾北齋為何在近年來如此受到全球矚目？起因可能與一九九九年美國知名雜誌《生活》（Life）舉辦的「千年來全球最有貢獻的百大人物」評選有關，而葛飾北齋正是其中唯一入選的日本人。該期是紀念二十世紀結束

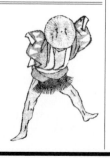

的千禧特刊，從西元一○○○～一九九九年這段漫長的歷史中精選出一百人，可說是充滿雄心壯志的企畫。

順帶一提，排名第一的是發明家愛迪生，第二名是發現美洲大陸的哥倫布，第三名是以宗教改革聞名的馬丁・路德，第四名是天文學之父伽利略，而葛飾北齋名列第八十六名。百大人物中只有六位是畫家，依序是達文西（第五名）、米開朗基羅（第三十六名）、范寬（第五十九名）、畢卡索（第七十八名）、拉斐爾（第八十四名），接著是葛飾北齋，最後是動畫大師華特・迪士尼，名列第九十名。

就日本人看來，也許會覺得為什麼不是源賴朝、源義經、織田信長、豐臣秀吉、德川家康這些武將，或坂本龍馬、西鄉隆盛這些明治維新的中心人物，抑或《源氏物語》的作者紫式部、茶道名家千利休、明治時期的文豪夏目漱石，甚至是雪舟、狩野永德、伊藤若沖等日本畫家？但以千年為單位的角度來看，政治家與掌權者大多會被遺忘，反而是藝術家留下的作品才能夠跨越時代地流傳下來，觸動人心。

即便如此，又何以是葛飾北齋呢？

說來有趣，大英博物館將「北齋展」的副標取為「巨浪之上」，即是

指〈神奈川沖浪裏〉這幅在海外被稱為「巨浪」（「the Great Wave」或「the Big Wave」）的作品。因此，說北齋是多虧了這幅名作才入選百大人物的也不為過。葛飾北齋晚年的傑作《富嶽三十六景》中，就數這幅最廣為人知且讓人印象深刻。

有位日本美術界的關係人士在海外與同業聊天時，談到「全世界最有名的兩幅畫就是達文西的《蒙娜麗莎》和葛飾北齋的《巨浪》」。這興許是說給日本人聽的客套話，但我自己在國外逛美術館的禮品店時，幾乎一定會看到葛飾北齋的「巨浪」，也就是〈神奈川沖浪裏〉的週邊商品，每每看到都感到驚喜。

而與世界聞名的傑作《富嶽三十六景》匹敵的北齋代表作，則是《北齋漫畫》（全十五篇）。哦，不，倒不如說在海外先讓人認識到北齋作品魅力的是《北齋漫畫》。江戶時代末期的一八五〇年代，法國銅版畫家布拉克蒙（Félix Bracquemond）留意到《北齋漫畫》被用於進口至歐洲的陶瓷器外包裝上，他深受其精細的描繪技巧與自由的構圖吸引，千方百計地想取得《北齋漫畫》卻未果，最後據說是用自己珍藏已久的書籍才換到手。之後，布拉克蒙不論走到哪，都隨身帶著《北齋漫畫》給朋友看，宣傳其魅力。而

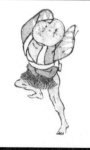

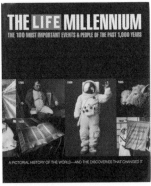

《生活》千禧特刊封面

葛飾北齋名列第八十六

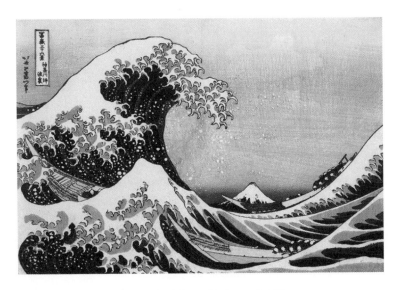

葛飾北齋的代表作〈神奈川沖浪裏〉（出自《富嶽三十六景》）

那些朋友中有一些是印象派畫家。

事實上，馬奈（Édouard Manet）、克勞德・莫內（Oscar-Claude Monet）、竇加（Edgar Hilaire Germain de Gas）他們留下的一些作品，明顯有受到《北齋漫畫》的影響（請參閱刊頭彩頁）。若說《北齋漫畫》開啟了所謂「日本主義」的新時代，可是一點也不誇張。「日本主義」始於十九世紀後期，日本美術吸引到追求創新表現手法的西方藝術家，使他們從中獲得靈感，進而掀起了一波創作風潮。而《北齋漫畫》原本就是為了學畫的人而準備的教材，也就是所謂的繪畫指南。後來不只限於北齋的門生與日本國內的繪畫愛好者，對全世界的美術愛好者來說都是很有魅力的範本。

四十八年來（截至二○一七年），我不斷地蒐集《北齋漫畫》。在本書中，我試著回顧蒐集過程中的一些重要片段，與許多人相遇認識、交流，也發生了不少事件及出乎意料的發展等，多虧這些收藏品讓我擁有如此令人難忘的經歷。在此由衷感謝，並邀請各位讀者與我一起進入《北齋漫畫》的世界。

第一章——與《北齋漫畫》邂逅

『北斎漫画』との出会い

初見時的衝動購買

我在十八歲那年與《北齋漫畫》邂逅。當時我還是個學生，經濟上也不寬裕，但忍不住就衝動地掏錢買下了。想當然爾，我是知道《北齋漫畫》這本書的，只不過實際上看到實物後，就一心想著要擁有它。書中描繪著江戶時代的人物，栩栩如生又活靈活現，讓我覺得有趣又有親切感。

說起衝動購物，一般的結局都是事後後悔。但《北齋漫畫》例外，我之後仍不斷地購買，持續到四十八年後的現在，蒐集的數量也達到一千五百本之多。如果問我「為什麼要蒐集這麼多本呢？」我只有一個答案，是因為喜歡《北齋漫畫》，而且百看不厭。

只不過《北齋漫畫》屬於「版本」，即是由木版畫出版成書的產物，故有數種不同的印刷版本。一般來說，初摺（初版）是二百張（本），若受歡迎的話，不論多少都再刷。而《北齋漫畫》是江戶時代最暢銷的出版品，據推斷，每篇都至少發行了五千到一萬本。

而初摺與後摺（後期刷次）的身價當然天差地遠，畫的線條強度不同，

給人的印象也完全不一樣。由於是二百多年前的產物，所以作品的保存狀態也很重要，若有磨痕、髒污、蟲蛀造成破損，或有明顯註記的話也會降低價值。難得拿到初期印刷的稀有版本，卻留下了無心的塗鴉，或像著色畫一樣被塗上其他顏色，那真的會覺得很失望。因此為了找到保存狀態良好，且能直接傳達北齋作品原汁原味感動的初期版本，我持續地蒐集，最後演變成如此可觀的收藏數量。這大概就是事情的真相了。

那麼，再回到衝動購買這件事上吧。

某天父親帶我到日比谷帝國飯店對面販售浮世繪的中澤商店，我就在店門口遇見了《北齋漫畫》。父親看我讀得入迷，就說「這是好貨但價格很便宜，你也買得起哦」，於是就借了一萬日圓給我。

父親深愛著藝術品，也積極地在收藏浮世繪，是位歷練十足的浮世繪藏家，他雖對同樣出於北齋之手的《富嶽三十六景》等單幅錦繪（多色印刷的浮世繪版畫）很有興趣，卻不把《北齋漫畫》那樣的「版本」放在眼裡。是的，在當時（一九七〇年代左右）不論是收藏家、美術館，甚至連美術商都對《北齋漫畫》不屑一顧。儘管是知名作品卻沒有人想買，價格自然便宜，就連我

13

都買得起。但沒想到這麼一買就像跌進賭博的大坑一般，完全是我始料未及的。

父親的收藏家精神

先談談我父親吧。他過去隸屬於特攻隊，逃過死劫的他在戰後經營礦山公司，開採、精練並販售特殊礦物「鉏」。因天災不斷，經營得很辛苦。另一方面，他自三十多歲起熱衷於收藏繪畫、浮世繪和陶瓷器等美術品。但可千萬別誤會那是「有錢人的玩樂」，父親本人縮衣節食，就連家人也得跟著節約，他只是買美術品成痴罷了。身邊親友看來，會覺得他有點怪，而且也缺乏一般人所謂的點到為止的觀念。

「收藏是種貪欲。地獄有餓鬼地獄，那兒的鬼再怎麼吃也無法抑止飢餓，聽來是相當痛苦的地獄。收藏家呢，就和餓鬼一樣，無論蒐集再多都無法滿足，必然散盡家財，慘一點的還會負債。儘管內人覺得房子舊了，老是說希望改建，要不至少把廁所弄漂亮一點，而這要求雖是隨便賣個壺

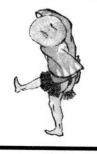

14

大學時第一次買的
《北齋漫畫・初篇》

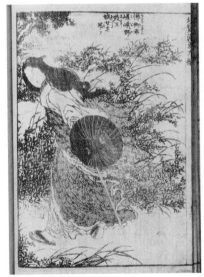

第九篇的後期刷次。幾乎看不到臉。

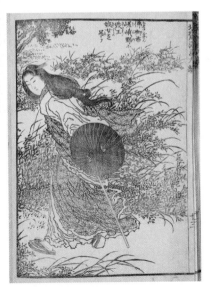

第九篇的初摺

就辦得到的事，我卻寶貝得捨不得賣。」（浦上敏朗《某個美術收藏家的人生》，平凡社）

父親就像他本人自述的那樣。但在二十五年前，他六十六歲時竟把費盡心血得來的收藏品（浮世繪和東洋古陶瓷器，計二千二百八十件）全數捐給故鄉山口縣。山口縣也接受捐贈，在父親的出生地荻市設立了「山口縣立荻美術館・浦上記念館」（丹下健三設計）截至到今年（二○一七年）秋天已有二十一年的歷史。父親現年九十一歲，仍十分硬朗，每年以榮譽館長的身分從東京出發前往荻美術館數回，幾乎成了他的生活目標之一。

順帶補充一下，我這個長男雖身為美術商，卻未從父親那兒得到過半件美術品。

為何成了古董美術商

一九七二年，我大學四年級的時候，在瑞士認識了世界級的北齋收藏家──畫商費利克斯・季柯京（Felix Tikotin）。他是位出生於德國的猶太

16

人，在二十世紀動盪的歐洲大陸上介紹他所愛的日本美術，特別是北齋。

我之所以能在瑞士見到季柯京，這因緣要從我父親、古董美術商繭山龍泉堂的老闆繭山順吉，以及時任安宅產業美術品室長的伊藤郁太郎（現為大阪市立東洋陶磁美術館榮譽館長）三人說起。他們三人當時為了購買聞名於世的季柯京收藏品來到瑞士，而我也正好在歐洲，以一天十美元的預算獨自旅行著，便順勢與他們碰面了。

季柯京是浮世繪收藏家，也是為人所知的美術商，更在以色列的海法（Haifa）創立了季柯京日本美術館。

「年至八十，因此想將自己的浮世繪收藏脫手，開價一百五十萬瑞士法郎（以當時的匯率計算約為一億三千萬日圓）」季柯京對舊識的美術商繭山順吉提出了上述的交易條件。繭山龍泉堂雖是間經手過國寶及重要文化財的名店，卻非浮世繪版畫方面的專家，在老闆與他的顧客，也就是我父親討論後，父親回覆說「要是錯過這批收藏品就太可惜了，但這畢竟不是個人藏家負擔得起的金額」。幾經思量後，決定由父親負責鑑定評斷，再由安宅產業作為投資項目出資購買。以現在的眼光來看，一億日圓以上的美術品並不稀奇，但在當年，超過一億日圓以上的作品連在蘇富比與佳士得等

國際拍賣會上都很少見。季柯京的浮士繪收藏包括菱川師宣、奧村政信、鈴木春信、鳥居清長、喜多川歌麿、葛飾北齋、歌川廣重、歌川豐國等知名畫師所創作的名作，總數達二百多件，其中尤以北齋的作品居多，光是《富嶽三十六景》就有三十幅。

季柯京夫人也現身於萊芒湖畔風光明媚的高級別墅區沃韋（Vevey），與大夥舉杯嘗葡萄酒，大家在友好的氛圍中進行商談，接著就讓人見識到季柯京那高明的談判技巧。當聽到他提出的交易價是二百三十萬瑞士法郎，而非當初說好的一百五十萬瑞士法郎，開價整整高出原先的百分之五十，這不合理的要求讓繭山先生不由得激動了起來，用他獨特的英文逼迫對方「日本人不會跟不守信用的人做生意，你會留下臭名的」。即使如此，季柯京仍不為所動，雙方經過漫長的交涉後，總算以一開始的一百五十萬瑞士法郎成交了。據說內幕是中間人的繭山先生以不收任何傭金為條件，讓季科京實拿一百五十萬瑞士法郎。

一方是將利益置之度外，只求盡責與道義的繭山先生，另一方則是價格沒得談也就罷了，還多拿了百分之十傭金的季柯京。作風如此強勢的他，在隔天我們一行人去取作品時，卻顯得毫無精神，甚至眼光泛淚。要

說是收藏家捨不得放手自己的收藏？還是像放開孩子的手一樣寂寞呢？

我上前與季柯京攀談，離別前他很熱情地對我說：「優秀的美術品是世界之寶。收藏家也不錯，但當美術商的話更具挑戰性。你還年輕，又在美術品圍繞的環境下成長，要不要認真考慮當個美術商呢？近來有眼光的美術商愈來愈少了」。

當年，我還是個二十歲左右的學生，對未來也沒什麼規畫，印象中我只給了他一個曖昧不明的回應。但親眼見識到季柯京收藏品交易現場的那幾天，對我的人生影響深遠。兩年後，我在繭山先生的邀請下進入繭山龍泉堂工作，開啟我的古董美術商人生。而遇見可謂北齋權威的季柯京這件事，好似讓我收藏《北齋漫畫》一事在冥冥之中有了指引。

本業是「陶瓷器」，而《北齋漫畫》是志業

在繭山龍泉堂學習了五年之後，我在二十八歲那年獨立出來，一九七九年五月於日本橋開了間浦上蒼穹堂，主要經手中國、朝鮮半島及日本的

古董陶瓷器。在古董美術商的領域中屬於「鑑賞陶器」的類別，因此我賴以為生的美術商本業是「陶瓷器」。

經常有人問我「對你來說收藏《北齋漫畫》代表什麼？是興趣嗎？」由於興趣聽來稍嫌輕率，我常回答說「不如用『熱情』這個字眼吧」。正如前文提到的，季柯京既是收藏家也是美術商，歐美直到今日仍存在著不少這樣身分的人，不成問題。但根據日本業界的傳統，美術商兼任收藏家是會遭受批判的，因為大家認為，最好的物件一定是留給自己，然後才將次等品推銷給客人，而且還會對顧客說「這是最好的」。這是基於商業道德的問題。因此我除極少數的例外，原則上我是不賣《北齋漫畫》的。

於是，我三十歲以前的美術商人生，就在這五坪大的小店裡展開了。

做生意並不容易，我常到歐美的拍賣會上，花心思找些日本市場不常見且有新鮮感的作品。過程中，如果有看到《北齋漫畫》就會順道買回來。剛開始時根本沒想過「收藏」這樣的大工程，單純是喜歡到無法置之不顧才買的。後來才慢慢地開始投入，在倫敦、巴黎、紐約等拍賣會上，或古董美術行、古書店或美術展等場合只要看到就買，甚至公開對認識的同業說自己有在收藏《北齋漫畫》，告訴他們「有好貨的話我就買」，自然而然就

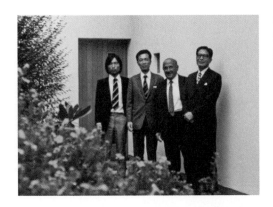

右起為繭山先生、季柯京先
生、家父敏朗與我。
於瑞士的季柯京宅邸前。
牆壁上看得到「KINTOKI」。

在巴黎購得的皮面裝幀
《北齋漫畫》。書背有
燙金的書名「DESSINS
JAPONAIS」。

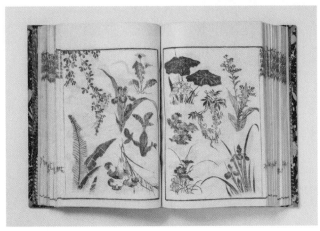

初篇～第十四篇分成兩冊，各收錄七篇。

蒐集到各種狀態的版本。當初一本大概花個四到五萬日圓就能到手，也不太需要殺價。此外，我也曾在拍賣會上遇到十四本成套出售的機會，結果用嚇壞旁人的高價得標了，這樣高調的舉動反而打出了名聲，又有機會再蒐集到更多。

一千五百本的收藏中有三分之一，即五百本是從國外買回來的，這種「歸國」的版本其保存狀態幾乎都非常良好，受到珍視，某種程度上可以看出主人待它如珍寶一般。其中有把傳統線裝本拆解後，重新裝訂為豪華的皮面裝幀的，也有將日文說明翻譯成法文的，將版權頁（書末記載出版年月日、作者、出版者的頁面）上的江戶時代年號改為西曆的，或將詳細的解說內容夾在內頁的。我可以感受到在遙遠的國度有許多人認真地學習，或讚嘆，或欣賞《北齋漫畫》。

而日本國內的部分，我透過本業的古董美術商人脈、浮世繪專門業者交換會（美術商之間的拍賣會）或古書店的展售會等，下盡功夫地收購。於是，「把《北齋漫畫》拿到浦上滿那兒，就能賣個好價錢」的傳言不逕而走，連個人藏家都打聽到我這裡來，說是「祖父輩傳下來的」而拿來賣。其中初摺的版本不多，只佔整體的百分之十以下，我個人也只有一百四十本。

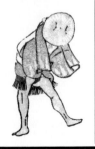

世界第一的《北齋漫畫》收藏

一九九八年，在我三十六歲的那年，《週刊朝日》〈二月五日號〉針對我的收藏進行採訪，寫成一則名為「《北齋漫畫》回流日本」的特別報導，刊登在刊頭彩頁上。報導的前言部分如下：

「近來，西洋美術品大量流入日本。強勢的日圓拚命收購梵谷（Vincent Willem van Gogh）及莫迪利安尼（Amedeo Modigliani）的作品。而在過去卻是完全相反的情況，反倒是我國的美術品不斷地被帶到海外。

其中之一就是《北齋漫畫》。這些流出海外的繪畫作品影響了日本人目前拚命收購著的西洋畫家作品。而且有些熱心的收藏家正逐漸讓這些作品回流日本。」

當時正值泡沫經濟巔峰，是日本人瘋狂收購梵谷及畢卡索（Pablo Ruiz Picasso）名畫的時期。報導中還放了一張我的照片，介紹我是「世界第一的收藏家」。那時候我收藏的《北齋漫畫》，數量約是六百本，專家們已經盛傳「浦上滿收藏品的質與量絕對是世界第一」。儘管蒐集的是「漫畫」，被封為世界第一還是很高興的，也讓我的蒐集心變得更加熾熱了。

隔年十一月，新潮社出版了《北齋　漫畫與春畫》（蜻蜓讀本1），漫畫篇裡收錄了我與研究浮世繪的學者鈴木重三老師的對談。面對博學多聞的大學者鈴木老師，我當然緊張了。對談前一天，鈴木老師到我店裡來並向我提議「來排練一下吧」，於是我們花了五小時仔細地交流了彼此對《北齋漫畫》的看法，鈴木老師也傾聽了我的意見。當時我對《北齋漫畫》的出版年提出了假設，或者說是淺見吧，鈴木老師立刻指點我說：「要證明這個說法，需要第四篇及第八篇較早期印刷的初摺版本才行」。

一星期後，巴黎美術商寄來了五本《北齋漫畫》，沒想到裡面竟然有鈴木老師所提到的那兩本。這麼一來很有可能推翻定說，找到比目前認定的出版年更早的初摺版本，我不禁大喜。但下一秒我覺得這好似比北齋在告訴我說「既然是為了向世人推廣《北齋漫畫》的話，我就幫你一把吧，但若非如此，你就看著辦！」讓我瞬間感到背脊發涼。

於是，在收藏日益增多的過程中，我心裡也萌生出一股使命感。

說個題外話，鈴木老師來店裡排練時，帶了他所收藏的全套《北齋漫畫》過來，據說是某個大名2家傳下來的東西，狀態很好。不過一比之下，還是我收藏的刷次比較早，而老師帶來的版本，從一些細節可以看

※1
原文為「とんぼの本」，屬新潮社出版的書系之一。

※2
大名：擁有廣大領地的武士，相當於諸侯。

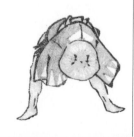

在比利時舉辦「北齋漫畫展」

一九八九年九月開始，比利時舉辦了為期兩個月的大規模文化盛事「歐羅巴利亞日本藝術節」（Europalia 89 Japan），目的在於介紹日本。皇太子殿下、時任首相的竹下登等人遠從日本而來，比利時國王夫妻也蒞臨開幕式，共襄盛舉。以文化廳為首所籌畫的各個展覽中，我也身涉其中，於首都布魯塞爾舉辦了「北齋漫畫展」，這可能是規模最小、預算也最少的一個展，卻大受好評，讓我更確信「北齋作品果然世界共通的」。我也很高興有幸在宴會上和活動的統籌者本田宗一郎交流，這位世界級汽車製造商──本田技研工業的創辦人給人一種小工廠老闆的感覺，完全沒有架子，

出，是版木3稍有耗損後才印刷的版本。他原先還有點自滿地把收藏拿讓我看，卻在知道真相那瞬間表情出現了變化，心情一度不太好。大學者給人的印象總是冷靜清高，而鈴木老師讓我窺見了他身為收藏家的那一面。且原諒我說句失禮的話，老師，我覺得您很可愛。

※3

版木：木版畫刷色時使用的雕刻木板。

他握著我的手，不斷地說「謝謝，謝謝」。其實本田汽車最早在歐洲的產

線就是設在比利時，所以據說本田先生是抱著回饋之心，而接下這次歐羅

巴利亞日本藝術節的統籌工作。即便是個微不足道的小展覽，仍對參與這

個活動的我表達了謝意。

就在這展覽前後，岩崎美術社出版了《北齋漫畫》的復刻版《全三冊》。

此書相當厚實、有分量，由北齋研究者永田生慈擔綱監修與解說，我則提

供了近乎初摺的《北齋漫畫》全十五篇作為底本。永田先生在文中如此敘

述：「所幸這次所復刻的底本是由浦上滿先生所提供，這是從他花費十數

載蒐集到的五百多本中精選出具初摺形態的十五本，為一大創舉。這個復

刻版應該可說是世上留存版本中最優質的一套，能認識《北齋漫畫》真正

的藝術價值」。

四處宣傳《北齋漫畫》

為了讓更多人接觸到初摺的《北齋漫畫》，自一九八七年一月起以山

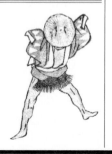

形美術館為首站，至今已在全國三十八個縣立、市立美術館舉辦我個人收藏的「北齋漫畫展」。

說起第一次展覽為何辦在山形美術館，這多虧了當時山形美術館的學藝課長加藤千明，他表示「雖然擔心會有多少人來看『北齋漫畫展』，但反正一月常下雪，來的人本來就不多，有什麼想做的事就儘管嘗試吧」，便果斷地決定舉辦了。我們為此盡可能地節省各種經費，連餐點都由美術館方工作人員自行準備便當。一旦放手去做後，竟與當初的預期相反，人潮多到要延長展期，甚至有專程包計程車從鶴岡前來看展的老太太，據說是「媳婦推薦我來看展，我就來當作是帶去黃泉的禮物，才能死而無憾」，讓我們非常感動。

《北齋漫畫》是部小作品，色彩呈現上只有墨色及淡彩印刷，十分樸實，打從策展時就很擔心觀眾的反應如何。事後證明不單山形美術館，無論哪個展場都受好評且反應相當熱絡，大家在展場停留的時間也很長。我在展覽上常看到有人剛看展時表情僵硬，隨後逐漸展露笑容，最後和身旁的人一起愉快地看完離開。某個縣立美術館展出《北齋漫畫》時，剛好有個在當地開壽司店的老闆來看展，告訴我說：「哇，那魚畫得真好，眼睛

靈活靈現」。他率真的評語或許恰恰說明了《北齋漫畫》的作品本質。

我也曾在解說《北齋漫畫》的陳列品時，站在第六篇收錄之馬的畫作前說道「其實我也不太清楚所畫何物⋯⋯」，結果當地的農家教我說「老師，那是在畫馬的配種哦」。其實《北齋漫畫》裡有太多不知道在描繪什麼的畫，我實在很想結合各行業的專業，在將來出版一本類似《北齋漫畫辭典》的書。

一九九九年十月到二〇〇〇年一月間，義大利的米蘭王宮（Palazzo Reale）舉辦了全歐洲最大規模的「HOKUSAI展」，我也參與展出了《北齋漫畫》（全十五篇）。本展以威尼斯大學的教授姜楷洛（Gian Carlo Calza）為中心，匯集了來自世界各地的名作，而這位姜楷洛教授熱愛日本文化，喜歡吃日本料理，聽說連蝗蟲及蜂子都敢吃下肚。這個展覽的展品目錄重達三公斤，比電話簿還大且厚，以義大利文書寫，完全看不懂內容的我只能驚嘆了。由於是二十世紀最後的千禧年紀念特展，據聞連義大利總統夫婦都蒞臨觀展，舉辦得相當圓滿成功。

二〇〇〇年九月，NHK・BS頻道播出特別節目《畫狂老人北齋》。我也受邀與《北齋漫畫》一起參與演出。那時候因收藏已達上千本，又得

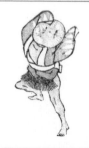

一次拍攝完成，我只好把散於家中各處的《北齋漫畫》全數整理好，搬到店裡去。一千本一字排開的樣子實在壯觀且難得一見，讓負責採訪的節目導播看得入神，忍不住問道「買這麼多，夫人不會生氣嗎？」完全一語中的，讓我無話可說。這個節目在播出後大受好評，還重播了好幾回。

二〇〇五年九月，小學館出版《初摺　北齋漫畫（全）》一書，是從我的收藏（當時共一千二百五十八本）中精選集結而成。此書將全十五篇的內容以原尺寸、全彩印刷的規格復刻成一冊，全書共九百三十二頁，是勘比辭典的豪華版。由作家橋本治撰寫內容獨到的前言，我與國際浮世繪學會會長小林忠老師兩人則以對談的形式解說了《北齋漫畫》。

內容談到《北齋漫畫》當年的售價，版元（出版商）永樂屋留有一冊是「銀二匁八分」的紀錄，相當於現在的三千到五千日圓左右。這價格並不是人人都買得起，小林老師說這些人應該是去貸本屋（租書店）租來看的。我的藏書中確實有印刷品質精美卻很破舊，或留有塗鴉的例子，也許這些就是出租用的書吧。據說文化五年（一八〇八）在江戶共有六百五十六間租書店，這麼說來，北齋年少時應該也是流連於租書店的小夥子吧。

小林老師是研究日本近世繪畫的大家，每見到他都能感受到其寬宏的

氣度。那時老師也是一面看著《北齋漫畫》一面解說，內容不但有專業的見解，提到畫作上江戶時代人們的生活及雅趣時，也能感受到他發自內心的熱愛。

二〇〇五年是劃時代的一年，可稱之為日本的「北齋年」。東京國立博物館從十月到十二月展出「北齋展」，觀展人次達三十三萬。其展品來自大英博物館、波士頓美術館、美國大都會美術館等，是從國內外一級美術館及個人收藏中挑選出的「北齋傑作五百件」。展覽簡介上寫著「世界所認同的日本　全方位的北齋」的文案，下面刊載了《北齋漫畫》第十篇裡的〈百面相〉，圖說則為「浦上滿藏」，記得曾有人看過後說「這畫裡怪怪的大叔，名叫滿藏嗎？」讓我不由得苦笑。

勝過西博德的收藏!?

江戶東京博物館於二〇〇七年十二月舉辦「北齋展」時，同時展出了荷蘭萊頓國立民族學博物館所珍藏的《北齋漫畫》與我個人收藏的版本（或

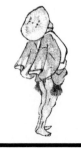

可說是兩相比較，甚至相互較勁的展示）。國立民族學博物館展出的全十五篇中，

初篇至第十篇是西博德（Philipp Franz Balthasar von Siebold）4 當初從日本帶回荷蘭的，以歐洲最早出現的《北齋漫畫》而聞名。

我也有幸親手拿起來端詳過，保存狀態相當良好，一旁的國立民族學博物館資深研究員馬提‧弗雷爾（Matthi Forrer）開玩笑地說道「在這稀有的珍藏上，也許只有西博德、我和浦上先生三個人留下了指紋呢」。經過詳細調查後，這套藏品的初篇到第十篇中，只有兩本是初摺，而我的收藏則全是初摺。

仔細想想，西博德於文政六年（一八二三）以出島荷蘭商館醫官的身分來到日本，五年後發生所謂的西博德事件（因為西博德在回國時，試圖把幕府嚴禁外流的日本地圖攜帶出國）而被驅趕出日本。而《北齋漫畫》於文政二年時已出版到第十篇，所以在他購買的時間點初摺早就售罄了吧。

更有趣的是，當時我所展出的《北齋漫畫》其實是在巴黎拍賣會上競標購得的。就時間先後來看，我個人在歐洲取得的印刷版本竟然比號稱最早進入歐洲的版本還要有歷史（刷次更早），這不是很奇怪嗎？其實會造成這樣的時間誤差，是因為幕末至明治年間《北齋漫畫》在歐洲大受歡迎，刮

※4
西博德（一七九六～一八六六）：德國醫生，博物學家。一八二三年至一八二九年期間，作為荷蘭商館的醫師來到日本工作。被視為西方世界的日本研究之父。

起了日本主義旋風，有人趁勢在日本收購《北齋漫畫》的古書再出口到歐洲去。而日本第一位畫商林忠正很有可能就是推手之一。從文化交流的角度來看，在歐洲流傳的《北齋漫畫》，著實是個值得玩味例子。

西博德回國不久後，在荷蘭出版了一本介紹日本的巨著《日本》（Nippon，一八三三），書中的插圖有好幾幅是《北齋漫畫》裡的作品。西博德對北齋的評價很高，甚至請他的專屬畫師川原慶賀親筆臨摹《北齋漫畫》裡的「風神雷神」等多幅圖像。西博德在文政九年（一八二五）與荷蘭商館館長斯圖爾勒（Johan Willem de Sturler）一同前往江戶拜會幕府時，據傳曾與北齋碰過面，還直接向他預訂肉筆畫[5]，而西博德事件發生後，幕府沒收了日本地圖等違禁品，不過北齋的作品經由印尼轉運，安全地抵達了荷蘭萊頓。

日本主義愛好者眼中的《北齋漫畫》

時任《美術雜誌》（Gazette des Beaux-Arts）總編輯的路易・貢斯（Louis

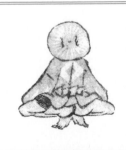

※5
肉筆畫：由畫師親筆繪製的作品。

Gonse），於一八八三年出版的《日本美術》中大力推崇北齋，稱讚他是「人類創作史上最卓越畫家之一」。

我從很早以前就想了解這些日本美術愛好者，他們到底有多了解《北齋漫畫》、足以狂熱到這種程度？而這個謎底總算在二○一○年九月揭曉了。巴黎拍賣會上出現了路易・貢斯所收藏的《北齋漫畫》初篇到第十四篇，這套《北齋漫畫》被納入與印象派畫家及日本美術愛好者都有深交的美術商貝雷士家族（Berès Family）之收藏中一起拍賣。貝雷士家族是在巴黎經營老字號畫廊的家族，擁有印象派畫家、日本美術等相當優質的作品收藏。我可是拚了命才得標到手。

仔細欣賞路易・貢斯收藏的《北齋漫畫》後，我發現其印刷及狀態都只能算一般程度，當然非初摺的版本。當時的版權頁裡並不像現代出版品會載明「第○刷」，所以大多靠卷末廣告頁來分辨是較早或較晚的印刷版本。以下將路易・貢斯收藏的各篇卷末廣告條列出來，供大家參考。

初篇　北齋畫譜

二篇　諸禮大學

三篇　發行書肆（十三人聯名／最後一位是永樂屋東四郎）

四篇　煎茶早指南

五篇　北雲漫畫

六篇　日蘭內外要方

七篇　俳諧五七集

八篇　永樂屋發行之北齋版本（六種）之兩段廣告

九篇　大全早字節用集

十篇　大日本國郡全圖

十一篇　大學參解／論語參解

十二篇　永樂屋發行之北齋版本（六種）之兩段廣告

十三篇　諸禮大學

十四篇　永樂屋發行之北齋版本（六種）之兩段廣告

需要留意的是，所有卷末廣告都是由出版初篇的名古屋版元（出版商）永樂屋所出版的版本。也就是說，路易・貢斯到手的全是永樂屋出版的版本。雖說不是刻意的，但我個人的收藏也多半是永樂屋出版的版本。由此

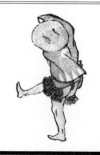

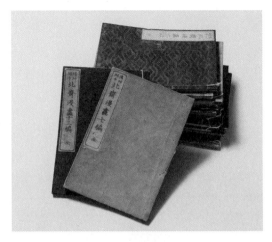

得標的路易・貢斯收藏

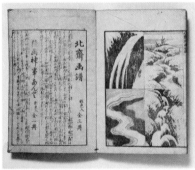

原由路易・貢斯收藏的初篇版權頁　　筆者所持之初篇初摺的版權頁

《初摺　北齋漫畫（全）》
（小學館）

《北齋漫畫》復刻本
（岩崎美術社）

《北齋　漫畫與春畫》
（新潮社）

可推斷《北齋漫畫》從第二篇開始到第十篇為止，永樂屋的印刷數量遠遠凌駕於共同出版的江戶角丸屋之上。

我在二〇一二年造訪巴黎時，歷史悠久的法國高等美術學院其中的研究員曾委託我鑑定《北齋漫畫》。因為是十九世紀末捐贈給學校的收藏，讓我滿懷期待地前去調查。可惜並非初摺而是中期印刷的版本，雖然讓我有些失望，但確實是江戶時期印刷的真品，這個結論讓對方非常高興。

雖說如此，流傳到巴黎的《北齋漫畫》也並非沒有較好的版本，前面提到年代比西博德所藏還早的巴黎拍賣會得標品就是初摺的版本。身為一介《北齋漫畫》獵者，我所能下的結論是，在實際看到東西前，什麼都不能說、也無法保證。

重溫四十年前的相遇

二〇一一年五月，我與小林忠老師一同受邀參與 NHK・BS PREMIUM 製作的節目《不為人知的海外秘寶——北齋漂流》，全長九十分

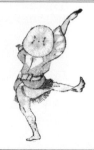

鐘。當時由歌舞伎演員坂東三津五郎負責訪談，據說他對北齋的作品也很有興趣。

而我又是為何被找上節目的呢？因為這個節目的副標為「初次公開謎樣的以色列收藏」，即是畫商費利克斯・季柯京的特集。內容以紀綠片的風格描述儘管二戰時受到納粹迫害，季柯京還是保護住了日本的美術品，特別是北齋的作品收藏，最後得以捐贈給以色列海法的美術館，令人為之動容。我也在節目裡回憶了四十年前與季柯京見面時的點滴。

那時我開口的第一句話就說「季柯京是個禿子」。「禿子」雖不是NHK所喜愛的字眼，但我這麼一說感覺讓當場氣氛變得和緩許多。

節目當中也提及了喜愛美術的波蘭貴族費利克斯・雅辛斯基（Feliks Jasieński）之生平，他尊崇日本的浮世繪，特別是北齋，甚至將自己的中間名取作「Manga」（漫畫），自稱為「Feliks Manga Jasieński」。另外也介紹到電影導演安傑依・華伊達（Andrzej Wajda），他曾在年少時看過雅辛斯基於波蘭的克拉科夫舉辦的「浮世繪展」。在節目上他闡述自己對北齋作品的感動，並認為日本有浮世繪作為自身文化的一環，給予很高的評價，也表明波蘭這樣一個國家、民族，不能沒有自己的獨立性與獨特性。也就是說，

文化並非虛有其表的裝飾品，它也是一個國家、民族身分認同的一環。

有關收購季柯京收藏品後的後續發展，其實當時這批收藏回到日本後無法立即找到買家接手，結果在父親與其熟識的畫商斡旋之下，由大昭和製紙接收。而大昭和製紙的老闆齊藤了英，他其實是於一九九〇年紐約拍賣會上以史上最高價得標梵谷及雷諾瓦（Pierre-Auguste Renoir）作品的知名收藏家。

由朝日新聞社主辦、於一九七八年舉辦之季柯京浮世繪收藏展覽會——「浮世繪名作二百年展：返回故鄉的季柯京收藏品」，於東京、大阪、靜岡等地巡迴展出，大後年更在希臘的雅典近代美術館辦展。之後十六年間一直收藏在大昭和製紙的金庫中，直到一九九六年，父親聽到大昭和製紙想賣掉這批收藏且正在找買家的消息。恰逢山口縣立荻美術館·浦上紀念館開館的同年，父親立刻告訴山口縣知事說「希望不要錯過這次機會」，而知事也當機立斷地決定要收購。於是，「山口縣立荻美術館·浦上紀念館」開館一週年的紀念特展就是「季柯京的浮世繪——新收藏品展」，季柯京的藏品歷經四分之一個世紀後總算找到安身立命之所。該謂之為美術品坎坷的流轉命運嗎？

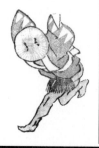

《北齋漫畫》初篇發行二百週年

二〇一四年是《北齋漫畫》初篇發行的二百週年。該年五月，NHK教育台的節目《日曜美術館》以我個人的《北齋漫畫》收藏為主題，做了一個名為「讓世界驚艷的北齋漫畫」的特集，總長四十五分鐘。節目的開場畫面是我在日本橋的店面，再配上旁白「有個人蒐集了分散在世界各地的《北齋漫畫》」。節目內容按作品分類區分為三段落，分別是第一章「自然」（鳥、獸、蟲、魚、山、川、草、木），第二章「人類」（生活、表情、動作、姿態）以及第三章「江戶文化」（幽默、諷刺、俗諺），再依各章做深度介紹。

透過電視的特寫鏡頭觀賞初摺的《北齋漫畫》裡的各個圖畫，讓人重新感受到北齋高超的描繪力及氣勢，再配上平泉成先生輕鬆有趣的解說。製作人後來告訴我「播出後反應非常熱烈」，用4K攝影機進行拍攝的工作人員不斷地說「太厲害了！好有趣！」的情景也令我印象深刻。

學習院大學於同年十一月舉辦了國際浮世繪學會，我應邀參加《北齋漫畫》的演講。在國內外專家、學者的面前，我說不了什麼太專業的內容，只能分享我從大學時代起彷彿著魔似地開始收藏一千五百本《北齋漫

畫》的感想，以及比較各版本後所得出的心得，特別是對《北齋漫畫》初摺及後摺間的差異，我下足了工夫研究，因此在本書中也將針對這部分詳加介紹。

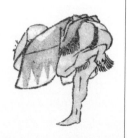

第二章——

北齋的一生與繪畫創作

北斎の生涯と画業

最終極的評傳《葛飾北齋傳》

在談論《北齋漫畫》前，本章先簡略地介紹一下葛飾北齋這個人，並談談其生涯及從事的繪畫工作。

一般認為葛飾北齋於寶曆十年（一七六〇）九月二十三日出生在本所割下水，也就是現在的東京都墨田區龜澤一帶。本所過去屬於下總國葛飾郡，之後才被編入武藏國，在北齋出生當時，是個大名及旗本宅邸林立、有聲有色的江戶中心區域。但根據飯島虛心的《葛飾北齋傳》，北齋自謙為「葛飾領的北齋」，也就是一般百姓的北齋」。

《葛飾北齋傳》被視為是研究北齋最基礎的文獻資料，就先來介紹一下這本書吧。飯島虛心於明治二十六年（一八九三）所寫的《葛飾北齋傳》（分上下兩冊）時至今日仍是研究北齋的第一步，這本評傳在北齋逝世四十年以上後才出版，乃透過訪問實際見過北齋的門生、戲作者※1、考證家及出版商等集結編纂而成。內容記載北齋的各種奇行怪癖，也是今日我們所認識北齋形象來源。

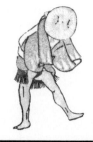

※1
戲作者：通俗小說作家。

譬如史學家重野安繹在《葛飾北齋傳》序文裡提到的部分內容：

「畫工北齋畸人也。年九旬移居九十三處。不飲酒，不嗜煙茶。其技大賣然一貧如洗，糊口而已。今此讀傳，為翁一生有感驚喜悲。人以其為畸人也，天當真人也。」

翻成白話文就是：

「畫家北齋是個奇人。九十歲的生涯中總共搬家九十三次。不喝茶酒、不抽菸。即使畫作大賣卻總赤貧，生活艱苦。現在讀此傳的人，對北齋的一生會感到吃驚又可笑且憐憫。人們看他是奇人，但上天當他是真正的人。」

大概是這樣吧。

序文雖非飯島虛心所作，但我個人覺得一語道破了北齋的人物形象。

厭惡打掃的搬家狂!?

以下讓我們透過《葛飾北齋》了解北齋的奇人事蹟吧。

首先，北齋以愛搬家聞名，是一生中搬了九十三次家的搬家狂（最誇張的時候曾在一天之內搬了三次家）。據說北齋非常討厭打掃，所以家中到處散亂著食物的殘渣及垃圾，髒到無法解決時就直接搬家。

儘管搬來搬去都是狹小的長屋[2]，但俗諺說「轉居三百」，就算再怎麼窮的人搬家也要花個三百文錢，這是固定的行情。曾有位門生對他說「與其花那麼多錢搬家，倒不如請人來打掃乾淨就好了吧。」北齋笑著回答道「聽說有個叫寺町百庵的人，他一生搬了一百次家，我也要效法他搬個一百次。」而且北齋七十五歲時發現自己才搬了五十六次，過後更卯起勁來搬。由於北齋非常喜歡百這個數字，如果他再長壽一點的話，應該會達成這個目標吧。

記載當時著名文人住所的《廣益諸家人名錄》（天保七年版）中，四百七十三位文人裡只有北齋被註記「居所不定」。與北齋交情很好的作家曲亭馬琴也不覺啞然，寫下「未見如此頻繁搬家與更名者」。

※
2
長屋：一種集合住宅，房屋細而長因此得名。

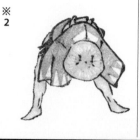

連門生都嫌棄的改名癖

沒錯，北齋還有著出了名的改名癖。據傳他曾改過三十次以上的名字，經查證後，現在可確定的主要畫號如下：

春朗→宗理→北齋→戴斗→為一→畫狂老人卍

從這六個畫號來看，北齋總計改名五次。但如果連同副號也算進來的話，確實將近三十。

有趣的是，有文獻指出「北齋常將名字轉讓給門生，從中獲取一些報酬」。缺錢時就把名字讓給門生，其實門生在私底下都很討厭老師這樣的行為。

北齋與三女阿榮的貧困生活

北齋在世時已是很有名氣的畫師，卻總是很窮，說來也是件不可思議

的事。前述提過北齋菸、酒、茶都不碰，不僅不追流行，常穿著破破爛爛的衣物，還住在狹窄的租賃長屋……北齋到底把錢花到哪裡去了？

比較主流的說法是，長女阿美與的兒子，也就是北齋的外孫是個放蕩子，他讓北齋晚年在經濟上相當拮据。但目前仍無從證實。

北齋結過兩次婚，據說與前妻間育有一男二女，與繼室間則有一男一女。三女兒的名字叫阿榮，嫁給畫師南澤等明，傳說她因為嘲笑老公的畫技而被休掉。晚年北齋與阿榮一起生活，阿榮也勤於創作，以「應為」為雅號，留下不少優秀的作品。

北齋的門生露木為一留下一幅描繪北齋與阿榮生活樣貌的畫作。畫中北齋在本所龜澤町橙馬場租來的長屋，背對被爐、將棉被披在肩膀上，心無旁鶩地在畫畫，而阿榮就坐在一旁看著北齋作畫。屋內亂七八糟的，裝著食物的容器或四散或掃成一堆。嵌在柱子上的蜜柑箱中供奉著日蓮大師，還貼了一張紙，寫著「謝絕任何畫帖與扇面作品」。去年（二〇一六年）秋天開幕的「墨田北齋美術館」將畫作內容立體化後展示出來，北齋與阿榮都做得很逼真，簡直要動起來似的。推薦給有興趣的讀者前去參觀一番。

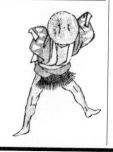

《葛飾北齋傳》的環襯　　　　　飯島虛心著《葛飾北齋傳》

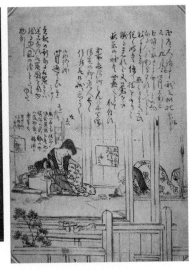

依圖重現的北齋之家
（墨田北齋美術館）

露木為一〈北齋仮宅之圖〉
（國立國會圖書館所藏）

入門勝川派

破題就說起北齋的私生活，接下來要回到正題，介紹北齋的創作生涯及轉變歷程。

根據《葛飾北齋傳》，作者飯島虛心提到北齋的父親是幕府御用的鏡子職人中島伊勢，但至今尚查無可證實的確切資料。而原位於淺草的誓教寺是北齋的菩提寺[3]，墓碑上寫的是「川村氏」，因此也有一說指出北齋出生於川村家，後來才過繼給中島伊勢當養子。

北齋幼名為時太郎，後改稱鐵藏。從六歲起就喜歡畫畫，這是北齋在《富嶽百景》初篇的自跋（後記）中自述的。《葛飾北齋傳》中則記載北齋在十四～十五歲左右以彫師（木版雕刻師）為業，更早之前曾在租書店裡當伙計。

北齋在十九歲前都一直擔任彫師，辭職後進入當時以役者繪[4]聞名的勝川春章門下當弟子，開啟了畫師之路。勝川春章吸取專事肉筆浮世繪的宮川長春之流，作為役者繪的泰斗，教導出春好、春英、春潮等眾多門生，形成勝川派。勝川春章晚年專攻肉筆美人畫，藝術地位之高而大受歡

※3
菩提寺：即埋葬歷代祖先遺骨之寺。

※4
役者繪：以歌舞伎演員為題材的浮世繪。

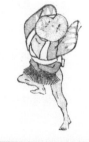

迎，大名及富商都爭相下單，據說人們還改編了「春宵一刻值千金」的俗

諺，稱其為「春章一幅值千金」。

北齋在入門的隔年，即安永八年（一七七九）正式出道畫壇，以「勝川春朗」為號，發表了臨摹其師春章風格的役者繪。春朗這個畫號，是取自「春章」的「春」字，以及春章的別號「旭朗井」中的「朗」字，兩個字出自師父的雅號，可見受到了破格的對待。

而春朗（也就是北齋）除了役者繪之外，也畫美人畫與黃表紙（成人取向的繪本）插畫。雖說是受到重視卻沒有留下太多優秀的作品，也還沒什麼特色，我想這段期間可視為「習作時代」。

北齋的創作人生中，二十歲到三十五歲之間稱為「春朗時代」。即使沒有太引人注目的作品，但好奇心旺盛的他時時追求新的表現手法，可以預見北齋後來活躍的光景。

寬政六年（一七九四），北齋在三十五歲時，脫離待了十六年的勝川派。《葛飾北齋傳》中提到，春朗私下跑去找狩野派畫家學畫之事，傳入了老師春章的耳裡因而被逐出師門，此外在春章去世後北齋仍使用「春朗」之號創作。不過上述說法，現在已經被推翻了（《葛飾北齋傳》是依據傳聞寫成，內

49

容上常有相互矛盾之處）。

論北齋離開勝川派的理由，比較有可能是起於他與師兄春好不合。

《葛飾北齋傳》裡提到春好看到春朗所畫的繪草紙屋5招牌，嘲笑他畫得不好，說是「讓老師蒙羞」，並在春朗面前把畫毀了。春朗當場雖隱忍了下來，卻在內心發誓「我一定會成為世界第一的畫師讓你瞧瞧」。因此，事情的真相也許是父師春章過世後，春朗只是被自立門戶的春好趕出去罷了。

此時，北齋已結婚生子，生活貧困到連養活家人都很勉強，似乎還得沿街叫賣七色唐辛子和柱曆6以糊口度日。

襲名「宗理」，成為狂歌繪本的明星畫師

北齋離開勝川派後，翌年寬政七年（一七九五）正月，三十六歲的北齋以「宗理」之名發表作品。「宗理」這個畫號原為「俵屋派」所用。俵屋宗達等人於桃山時代末期在京都創立「琳派」，為擅長裝飾畫的畫派，這樣的裝

※5
繪草紙屋：販售錦繪及繪草紙的商店。繪草紙泛指附插畫的印刷圖書。

※6
柱曆：張貼在柱子或牆壁上的小曆。

飾畫一度在上方,7流行,但在尾形光琳與其弟乾山活躍的時期過後,沉寂了一段時間。如此背景之下,俵屋派一門以在江戶復興琳派為目標。

身為浮世繪畫師的北齋,為何襲名截然不同的琳派並自稱「俵屋宗理」呢?其原因至今仍不明。但從北齋的創作生涯中可以得知,他在襲名宗理後就完全不再接役者繪及黃表紙插畫等工作了,可是他也沒有創作琳派風格的作品。

那麼北齋在宗理時期到底畫了些什麼呢?答案是當時流行的狂歌繪本插畫及摺物。所謂的狂歌,就是將和歌吟誦成滑稽風格的創作,爆紅於天明、寬政年間(一七八一~一八○一)。狂歌愛好者組成稱為「連」的團體,各「連」分別出版組織所創作的狂歌,並附上插畫,成為所謂的狂歌繪本;而所謂摺物,是單張的印刷品,上面印有富裕的風雅人士所寫的狂歌或俳諧,並搭配繪畫分送給人。

這類的狂歌繪本及摺物都是由「連」或個人自費出版的,因此往往不惜成本,是很豪華的出版品。宗理(也是就北齋)在這領域中一躍成為大明星,受到矚目。與當時很受歡迎且高不可攀的畫師喜多川歌麿、鳥文齋榮,一起聯名創作了狂歌繪本《男踏歌》等作品。

※7
上方：指的是天皇居住的地方,泛指京都、大阪一帶。

51

但在三年後，也就是寬政十年（一七九八），三十九歲的北齋將「宗理」之名讓給了門生宗二，從俵屋一門獨立出來。從此終生都不再隸屬於任何門派，進入獨立創作時期。

其實也擅長畫美女

寬政十年（一七九八），自北齋將畫號讓出後到文化元年（一八〇四）左右，北齋這個時期的畫風被稱為「宗理樣式時代」，其最大特徵是美人畫，瓜子臉配上美人尖，細身柳腰又楚楚可憐的美人畫大受歡迎。

宗理（也就是北齋）擅長畫美人畫。據說在受到好評後，肉筆美人畫的訂單如雪片般飛來。這個時期所創作的肉筆美人畫中有不少優秀的作品，例如被稱為傑作的〈二美人圖〉（重要文化財，MOA美術館所藏），就可視為端莊嫻淑且有氣質的「宗理風美人」。

北齋是個不斷地超越自己的畫家，不墨守成規，永遠在追求新的挑戰並持續改變。這大概歸因於他積極進取的個性，且追求終極創作之道的精

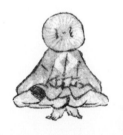

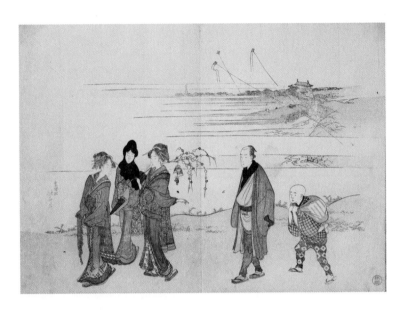

描繪「宗理風美人」的狂歌繪本《花之兄》

神比他人更加強烈。

春朗時代結束後，北齋開始不單畫浮世繪，也從狩野派、土佐派等流派，或從中國繪畫，甚至是西洋繪畫中努力吸收繪畫技法，增強實力。

從沉潛的春朗時代起，到突然開花結果的宗理時代，是靠著持續的努力才造就出如此成果。

在寬政十年將「宗理」讓給門生之後，北齋這次自稱

「北齋辰政」，總算進入以「北齋」為名的時期了。為昭告自立門戶一事，北齋畫了一張名為〈龜圖〉的摺物來通知友人，除了署名「北齋辰政」外，下面還蓋了一個「師造化」的方章。所謂的「師造化」，是指以自然萬物為師的意思，展現今後將獨立走出自我道路的氣概。

另外，「辰政」的「辰」字取自北辰(北極星)，傳聞是受平日虔誠信仰之柳嶋妙見菩薩影響。北齋從默默無名、賣不掉畫作的貧困時期，就開始奉妙見菩薩，他接到畫五月幟8的訂單，拚命地畫了驅除天花病魔的紅色鍾馗，委託人看到後很高興地支付給他二兩，是一大筆錢。據說深受感動的北齋對妙見菩薩發誓要一輩子精進畫道。

終於自稱「葛飾北齋」

文化二年（一八〇五），北齋時已四十六歲，於「北齋」之號前加上畫姓「葛飾」，成了「葛飾北齋」。

此時曾大受歡迎的抒情宗理畫風已漸漸褪去，轉向投入當時開始流行

※8
五月幟：於端午時放在戶外的關東旗，為鯉魚旗的前身。

的「讀本」插畫。讀本是指長篇小說，以壯闊的發想建構出勸善懲惡、因果報應的故事情節。故事篇幅大多很長，所以畫師也需要具備相當的學養及讀解能力。插畫本身只使用墨或薄墨印刷，沒有豐富的色彩，尺寸也只有半紙⁹之大，要畫出有氣勢的畫面得具備相當的畫功。

於是，北齋成為讀本插畫領域的第一人。浮世繪的基本參考文獻《增補浮世繪類考》中寫道「繪入讀本因此人大開」，也就是說「讀本這一類別，因為有北齋的存在而一舉流行」。

其代表作是與曲亭馬琴聯手創作的《椿說弓張月》（文化四年）。比北齋小七歲的讀本作家曲亭馬琴與負責插畫的北齋，他們在各自的領域都是翹楚人物，兩人合作接連發表作品，創造了讀本產業的興盛光景。文化三年（一八〇六）左右，北齋暫住於馬琴家一陣子，兩人從早到晚都面對面地努力創作。不過這兩位都性格頑固，一旦想法不同就會吵架，發生衝突也是家常便飯。其實為了《新編水滸畫傳》的插畫，北齋和馬琴兩人僵持不下，結果出版商聽從了北齋的意見換掉了馬琴，由高井蘭山接手後續的內容。

另外還有別的例子，《葛飾北齋傳》中提到馬琴曾要求北齋讓畫中人物嘴銜草鞋，卻遭北齋拒絕，兩人因而大吵一架，最後絕交。不過對於此事，

※
9

半紙：長約二十五公分、寬約三十三公分的紙。名稱由來據說是將長約七寸、寬約九寸的小尺寸杉原紙對半裁開，即成為半紙。

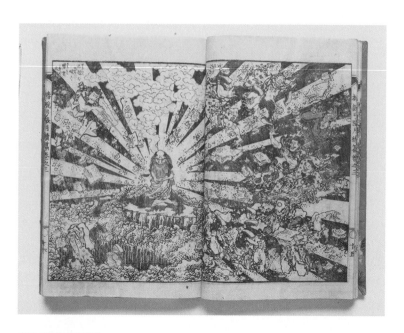

出自《椿說弓張月》

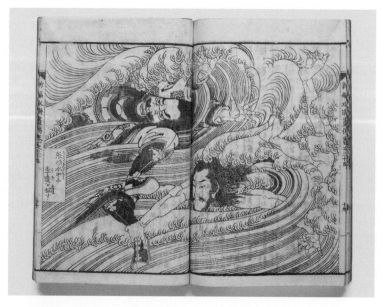

出自《新編水滸畫傳》

〈賀奈川沖本杢之圖〉（墨田北齋美術館所藏）

鈴木重三老師舉證馬琴並非對北齋，而是對出版商感到憤慨才停止寫作，且說明北齋其實是支持馬琴的，否定了上述的絕交說法。所以說，北齋與馬琴彼此應該都是打從心底認同對方實力的。

連同馬琴作品在內，北齋共畫了近二百本的讀本插畫，統計起來總張數高達一千四百幅，是令人驚訝的產量。這些讀本插畫確立了北齋的人氣，而這段

期間所培養出來的繪畫技法，為後來的《北齋漫畫》奠定下基礎。

此外在這時期，北齋也創作西洋式的風景畫。他參考當時從西方傳到日本的銅版畫，模仿西洋的明暗對照法創作了〈賀奈川沖本杢之圖〉。大浪襲來的畫面讓人彷彿看到了後來《富嶽三十六景》中〈神奈川沖浪裏〉的原點。儘管〈賀奈川沖本杢之圖〉是實驗階段尚未成熟的作品，猖狂的巨浪與被大自然翻弄的微小人類形成對比，應是出於同一想法，才發展到後來，得到完整的呈現吧。

以「戴斗」之名發行繪手本

文化七年（一八一○），北齋在五十一歲時改號為「戴斗」（同樣來自北斗七星信仰），將精力轉而投入繪手本上。繪手本是學畫時的教科書，也就是繪畫指南。以狩野派為首，日本大多數的繪畫流派都秉持著「粉本主義」，藉由臨摹繪手本來學習該流派的樣式技巧。而浮世繪各派雖也有習畫的階段，但基於追隨流行的生態，沒有那麼嚴謹的指導過程。

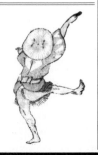

那麼北齋為何想製作木版畫的繪手本呢？北齋因讀本插畫而成名，深受大眾喜愛，就當他是為了回應來自全國各地的門生及支持者的期待，而承擔起繪畫教師這個身分的吧。

首先要注目的是，文化九年（一八一二）出版的《略畫早指南》。北齋在這本繪手本中指出「世間萬物由方與圓所組合而成，因此用直尺與圓規來畫，就可以畫出正確的形狀」，並用這個方法示範，畫出各式各樣的人物花鳥。這時期的北齋對幾何學概念的創作手法抱有強烈的興趣且親自實踐在畫作中。

接著，《北齋漫畫》（初篇）總算在文化十一年（一八一四）問世。出版的經過與原委將在本書的第三章詳述，這裡就先略過不提。而這本《北齋漫畫》不僅在繪手本這個領域成了北齋的代表作，亦被視為是北齋之名的代名詞。

在名古屋表演大達摩

文化十四年（一八一七）十月，北齋在名古屋西本願寺別院的西掛所做了一次大型的表演。

那就是在一百二十疊（約一百九十八平方公尺）大的紙上，描繪大達摩的半身像。在眾目睽睽之下，北齋纏著頭巾、捲起衣袖，把像掃帚般大的毛筆浸到裝滿墨汁的大桶子裡，和兩位門生在紙上無止盡地縱橫往來，畫出巨幅的作品，還運用定滑車把畫架高，呈現給在場的所有人觀賞。在飯島虛心的《葛飾北齋傳》中還運用插畫介紹了這個場面。

而為何會有這場作畫表演呢？傳說是為了宣傳同年發行的《北齋漫畫》第六篇、第七篇，並推廣葛飾派畫風而舉辦的。

早在這場表演十三年前，也就是文化元年（一八〇四）四月，北齋四十五歲時也曾在江戶音羽護國寺開帳 10 期間畫過尺寸為一百二十疊的大達摩半身像，得到眾人喝采。當初觀賞的人並不清楚畫的到底是什麼，直到爬上本堂後才知道是大達摩的半身像，據說都非常驚訝。

之後北齋也曾在本所的合羽干場，用一張差不多和場地一樣大的紙畫

※10
開帳：將平常不對外公開的佛像限期公開展示。

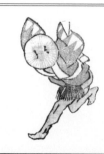

大達摩之圖（出自《葛飾北齋傳》）

馬；也在兩國的回向院畫過布袋的巨幅作品。北齋在兩國回向院畫過大布袋後，另選擇在米粒上用小到連觀者都難以用肉眼看清楚的細緻筆觸，畫了兩隻麻雀。個人認為如此盛大的表演並非單純的炫技，而是讓人對北齋能自在地畫出極大或極小作品的功力感到驚艷，也能感受到他獨特的世界觀。

六十一歲回歸初衷

北齋從文化七年（一八一〇）到文政二年（一八一九）之間使用「戴斗」之號，而在文政三年（一八二〇）正月，邁入六十一歲的他又改號為「為一」。

所謂「為一」即是「成為一」，或是回歸初心，應該帶有成為真正畫家的意涵吧。這個畫號北齋一用就是十三年，直到天保四年（一八三三）他七十四歲時。

為一時代最大的特徵，就是全神貫注地創作錦繪。北齋在改號後雖仍持續創作繪手本，但在他年近七十歲之時，發表了一系列讓人目瞪口呆的錦繪風景畫。

首先要提到代表作《富嶽三十六景》，這是個從各個不同場所、角度、季節、時間及氣象捕捉富士山豐富樣貌的系列作品，共有四十六幅。

就算不知道北齋或浮世繪是什麼，大家也一定都看過〈凱風快晴〉（赤富士）及〈神奈川沖浪裏〉（巨浪）等作品。據說塞尚（Paul Cézanne）看了《富嶽三十六景》後，用不同的視角描繪了南法的聖維克多山（Montagne Sainte-Victoire）。

之後北齋陸續發表了其他名作，如《諸國瀧廻》（全八幅）、《諸國名橋奇

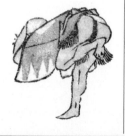

覽》（全十一幅）及《千繪之海》（全十幅）。在此之前，浮世繪的世界本是以役者繪及美人畫為主流，因此說是北齋開拓了浮世繪中的「風景畫」（名所繪）類別也不為過。

之所以會說《富嶽三十六景》確立了浮世繪的風景畫類別，是因為這系列賣得實在是太好了。浮世繪版畫本來就是「能賣多少」的商業美術，無法大賣的話出版商就不會出手。而北齋成功開拓了新市場。

其背景是江戶晚期出現的旅行風潮。百姓在經濟上有了餘裕，開始對娛樂或旅行感興趣。像是享和二年（一八○二）十返舍一九的滑稽小說《東海道中膝栗毛》也成了暢銷書。而以《富嶽三十六景》為首的北齋錦繪作品，其筆觸精細且構圖卓越確實是獲得好評的主要原因，但還有另一個不可忽視的理由，是北齋使用了「普魯士藍」所產生的絕佳效果。

「普魯士藍」是西方傳來的化學顏料，英文稱為「Prussian blue」，能表現出以往使用的植物性藍色中所沒有的深色。這個顏色適合呈現天空及水色，當時那種鮮明強烈的色感讓眾人驚艷。是北齋開始將普魯士藍應用在浮世繪風景畫上，決定了這樣的視覺效果。

浮世繪這個業界對流行十分敏感，當然立刻有其他畫師跟著使用普魯

士藍。而其中最成功例子的就是歌川廣重了，天保四年（一八三三）保永堂出版了名為《東海道五拾三次》的系列作品，受到江戶百姓的喜愛，成為暢銷作品。

說到北齋和廣重可是被封為風景畫的兩大巨擘，但廣重的年紀比北齋小了三十七歲，年齡差距比父子還大。儘管如此，北齋的《富嶽三十六景》與廣重的《東海道五拾三次》這兩組風景畫的兩大名作，幾乎是同時期出版且都大受好評，因此他們倆仍被世人視為競爭關係。

北齋 vs. 廣重　爭峰富士山頂

如今，喜歡浮世繪的人也會分為「北齋派」與「廣重派」，兩人雖都使用普魯士藍，風格卻截然不同。北齋的構圖大膽、畫面逼真，相較之下，廣重則平穩安和。而這種對比也呈現在富士山的頂角上。

小說家太宰治以「富士山很合適月見草」這段內容聞名的小說《富嶽百景》中寫道「論富士山的頂角，廣重的富士山呈八十五度角……而北齋筆

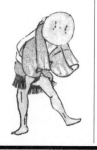

下的頂角幾乎只有三十度左右，把富士山描繪得像艾菲爾鐵塔一樣」。實際上富士山頂的角度是約呈一百二十度的鈍角，而廣重與北齋的畫作給人之印象差別，正如太宰治的比喻。

我曾試著實際測量北齋與廣重兩人原作中所描繪的富士山頂角，所得的結果是北齋的呈七十度角，而廣重是九十度角（請參閱第六十九頁），雖然只是概略的數字。

強調北齋與廣重畫畫風之差異實在有些偏離正題，但以當時的流行趨勢來說，廣重這樣著重寫實且富含情趣的作品較受歡迎。而北齋的畫風愈到晚年，愈是逐漸遠離錦繪風景畫這個領域。

天保五年（一八三四）三月，七十五歲的北齋發表了《富嶽百景》初篇。這作品是從富士山的誕生神話及傳說開始，以三篇共一百零二幅的圖，畫出富士山各式各樣變化的山容。與《北齋漫畫》相同，是以半紙本（全三冊）為規格，即約Ａ5大小的開本尺寸、單墨色印刷的作品，運用大膽且新奇的構圖，創造出精彩的內容。如果說《北齋漫畫》是繪手本（繪畫指南）的代表作，那麼《富嶽百景》可說是北齋繪本的傑作。

最後的畫號──「畫狂老人卍」

趁《富嶽百景》出版之際，北齋進行了生平最後一次的改號，自稱「畫狂老人卍」。

《富嶽百景》初篇的卷末跋文相當有名，在此摘錄內容：

「我自六歲開始常常畫畫，五十歲左右時發表了許多作品，不過我七十歲以前畫的作品完全微不足道。七十三歲之後，總算懂了一些鳥獸蟲魚的骨架、草木是如何生長的。到了八十歲更能理解這個道理，而九十歲後應該就能看透其中的奧祕。一百歲後更是到達超越世界的境界，一百一十歲就能妙筆生花，一筆一畫都栩栩如生。長壽之神，我想請您見證我所言非虛。」

七十五歲的北齋如此訴說了自己的心境。

《富嶽百景》出版之後（第二篇在翌年的天保六年〔一八三五〕出版、第三篇出版年不詳，但認為應是沒隔多久就出版），北齋幾乎沒再發表過錦繪作品。唯一例外的是《百人一首乳母繪解》，這是為了讓奶媽用圖畫簡單解說百人一首歌意給孩子們理解的系列作品，本來預定出版一百幅的企畫，卻只出了二

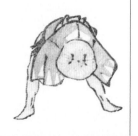

十七幅就停止出版。很難想像為一時代後期明明發表了那麼優秀的錦繪作品，竟然說停就停，讓人覺得很不可思議。

在這個時期，取代錦繪位置的是肉筆畫。不過也不是像美人畫那種的浮世繪，而是選擇動植物、取材自日本及中國的古典故事，或者是宗教性的內容，讓人感受到他徹底追求能讓自己滿意的樣貌。

天保十五年（一八四四），八十五歲的北齋接受富商門人高井鴻山（一八〇六～一八八三）的邀請，來到信州小布施創作東町祭屋台天井繪的〈龍圖〉及〈鳳凰圖〉。翌年北齋再次去了小布施，創作上町祭屋台的天井繪〈怒濤圖〉（具「男浪」和「女浪」兩面），那紺碧色圈狀波浪彷彿會把人吸進去，簡直就像宇宙空間。

弘化二年（一八四五）出版了讀本插畫《釋迦御一代記圖會》（全六冊）；嘉永元年（一八四八）北齋八十七歲時出版了繪手本《畫本彩色通》（全二冊），在這套作品中北齋將至今所學，包含繪畫的畫法和技法、畫材的種類與使用方法，都詳盡地做了說明，為想學習繪畫的後人留下紀錄。

而弘化三年（一八四六）時，戲作者笠亭仙果的書簡中描述了北齋八十七歲健在的樣子。概述如下：

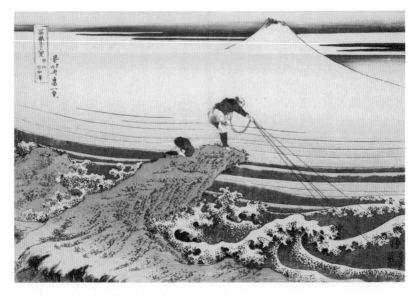

北齋〈甲州石班澤〉(出自《富嶽三十六景》)

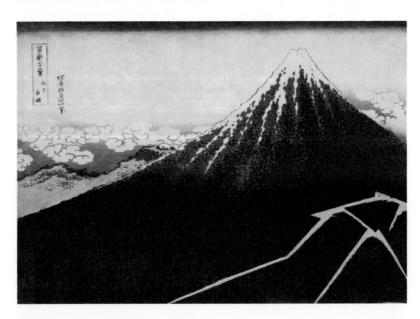

北齋〈山下白雨〉(出自《富嶽三十六景》)

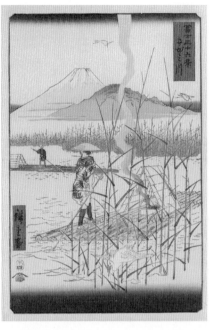

歌川廣重〈相模川〉
（出自《富士三十六景》）

測量北齋與廣重描繪的富士山
頂角（資料：浦上蒼穹堂）

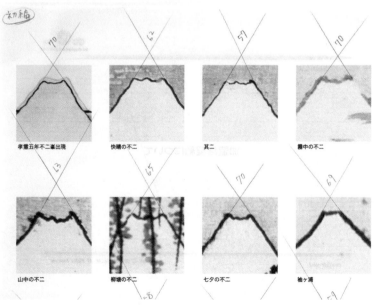

「不戴眼鏡也可以畫曲線及版下繪（版畫底稿）的細節，也沒彎腰駝背。

春天下雨時能穿著足駄（兩齒的高木展），毫無困難地來回西兩國與日本橋間，真是厲害。」

但是在邁入九十歲高齡的嘉永二年（一八四九）春天，北齋終還是病倒在床。醫生告訴同住的阿榮說北齋年紀大了，身體衰老無法康復。四月十八日曉七時（早上四點），在阿榮與門生隨侍在旁之下，北齋於淺草聖天町遍照院境內的寄居處過世。關於當時的情景，《葛飾北齋傳》中的敘述如下：

「北齋翁臨死嘆曰『倘天賜十載』，頓再言『倘天賜五載，得為真畫家』，言畢逝。」

也就是說「北齋死前嘆了一口氣說，再多活十年，不，再多活五年的話，就能成為真正的畫家了」。

北齋是執著終極畫道到人生最後一刻的繪畫狂人，可謂打破傳統、追求自由創作且充滿個性的一生呢。

北齋使用過的畫號

北齋

北齋

北齋辰政

春朗畫

| 北齋 | 辰政 | 宗理 | 春朗 |

畫狂老人卍筆

為一

葛飾戴斗

葛飾 北齋筆

| 畫狂老人卍 | 為一 | 戴斗 | 葛飾北齋 |

第三章──讀《北齋漫畫》

『北斎漫画』を読む

長達六十四年持續出版的暢銷書

在第二章中我們回顧了北齋長達七十年的創作生涯，如今更驚嘆其創作的廣度及深度。北齋不斷地挑戰新領域和成就，是位求新求變的畫家。這點正是北齋的真本領，由此可見他的格局不同於泛泛之輩。

而想了解北齋的全貌，勢必得透過《北齋漫畫》。《北齋漫畫》從北齋五十五歲出版初篇時算起，到他九十歲過世之後仍繼續出版，直至明治十一年（一八七九）出版第十五篇才告一段落，期間長達六十四年，簡直就是江戶時代暢銷且長銷的繪手本。

所謂的繪手本（繪畫指南），簡單來說就像繪畫的課本，當時不只北齋的門生，是從一般百姓到大名都很熟悉且喜愛的一部作品。不單以學畫為目的，還可以邊看邊欣賞，獲得多方面的知識，因為書上應有盡有，從人物、動植物、風景、建築、到妖怪、幽靈全都收錄其中。對現代人的我們來說，或許可以將《北齋漫畫》視為「圖解江戶百科全書」，透過北齋高超的素描與構圖，能窺見包羅萬象的世界，這樣的作品超越古今，也難怪

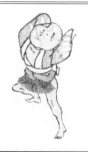

少了「初篇」二字的初篇

以下我們就依順序從初篇看起吧。

初篇於文化十一年（一八一四）孟春（正月）出版，由半洲散人撰寫序文，此概略介紹一下：

此人是尾張藩士[1]，比北齋小十二歲。序文中提及相當重要的內容，故在此概略介紹一下：

「文化九年秋（相當於現在的七月到九月），北齋翁去關西去旅行的途中，順道去了名古屋。在那裡認識了月光亭墨山（此人也是尾張藩士，他姓「牧」，在江戶原師事喜多川歌麿，拜入北齋門下之後開始以「墨仙」為號，比北齋小十五歲），兩人一碰上就意氣相投。北齋在墨仙家大概停留了三個月，畫了三百多幅的版下繪（版畫底稿）。這本書對於想認真學畫的人而言，是真正的入門書，由北齋翁本人取名為『漫畫』。」

大家會如此著迷。除了在日本國內受到歡迎外，本書前言也提到《北齋漫畫》於十九世後半傳到歐洲後，成為掀起歐洲日本主義風潮的原動力。

※1
尾張藩士：尾張相當於現在愛知縣，藩士即有藩籍的武士或家臣。

在如此背景下畫出來的這批底稿，過了一年多後，於文化十一年正

月由名古屋的出版商東壁堂，也就是永樂屋東四朗出版。雖是值得紀念的

《北齋漫畫》初篇，可是在書裡、封面題簽上都遍尋不著「初篇」二字，推

測很可能是因為當時只打算出這麼一本。

初篇出版的十四年後，也就是文政十一年（一八二八），永樂屋再刻（再

版，重新雕刻）了這本初篇，於書口上部的柱刻加上「北齋漫畫初篇」的文

字，往後的第二篇到第十篇也採用同樣形式。

再刻版本與初篇內容的差別，在於增加了歷史人物、故事主角名字。

很有可能是因為有讀者反應「不知畫的人物是誰，希望能放上名字」吧，

儘管當初北齋創作時是本著無人不知其名的想法，自然沒特意註明，但也

許是為了順應「時下年輕人什麼都不懂」的趨勢，才補了上名字。以下在

介紹各篇時，也會著墨於初摺與後摺間的差異。

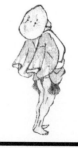

76

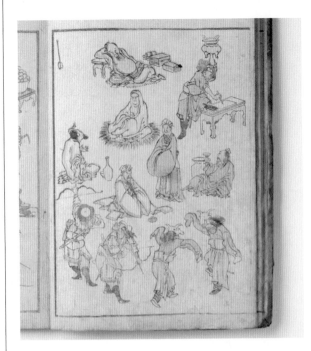

初篇・初摺　未載人名；
亦無柱刻（書口上部）。

此為柱刻
↓

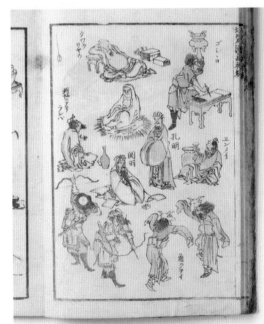

初篇・後摺　標註「孔明」、「關羽」
等；柱刻上印有「北齋漫畫初篇」。

從版權頁看出版商意圖

　　出版商永樂屋是尾張藩所屬藩校2販售漢籍的御用商人，也是出版居宣長之國學書的名古屋最大出版商。出版《北齋漫畫》時與北齋本人接觸的是第二代與第三代傳人，而明治十一年（一八七八）出版第十五篇時已是第四代，永樂屋出版《北齋漫畫》的事業竟橫跨了三個世代。

　　初篇的初摺於文化十一年（一八一四）正月出版，而我個人的收藏中有「文化十一年孟春」與「文化十一年春」兩種版權頁的版本。前者在書林（版元，即出版商）的頁面上只記載永樂屋東四郎，後者則在書林欄位註記了三家江戶的書林，分別是英屋平吉、竹川藤兵衛、角丸屋甚助。雖是同年出版的，但從孟春（正月）與春（一～三月）這兩版的版權頁差異，可以看出不同出版商的想法。名古屋永樂屋循正統方式，單純想把《北齋漫畫》售往江戶；而江戶的出版商，尤其是之後會提到的角丸屋，他們只想盡可能地參與其中。

※2
藩校：培養武士子弟的藩立學校。

北齋使盡渾身解數創作的繪畫指南

初篇內容從歷史人物開始，描繪了江戶人的生活情景、職業、植物、建築等等。作為一本繪畫指南，北齋在單頁上依同一分類畫出七～八張圖，他究竟是如何在這麼小的紙面中塞進這麼多人與物的呢，真是令人佩服。儘管不免懷疑「難道不會太擠嗎？」但細看每一張圖，實在畫得從容，堪稱絕妙的構圖。

在五丁〔頁〕表中所描繪百姓的生活，從造船匠到油商，個個活靈活現，也有製作版畫的彫師戴著眼鏡拚命工作。十二丁裏有錢湯 3〔女性的女湯〕，而十六丁裏的〈蟲各種〉裡除了昆蟲也有青蛙〔請參照本書的刊頭彩頁〕，每一幅都很有個性。特別是這青蛙在法國很受歡迎，盧梭公司（Service Rousseau）的彩繪陶瓷餐具也畫過這青蛙。據說歐洲在此之前不曾以任何動物作為餐具的花樣，更別提像青蛙這樣的兩棲類。

十三丁裏的〈雨傘〉中，所有人都穿著高齒木屐、手撐大傘，雖然都看不到臉，但彷彿能聽見聲音，充分感受到人物散發出來的情感。印象派之父馬奈就曾臨摹這幅畫，畫了〈在肉店前排隊〉的蝕刻版畫作品。朱勒·維

※3
錢湯：即公共澡堂。

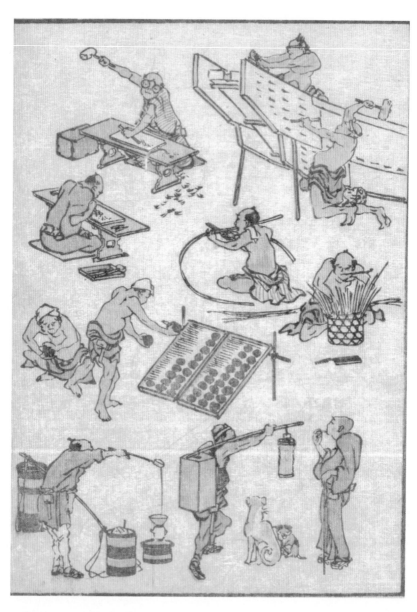

初篇五丁表　庶民生活　職人

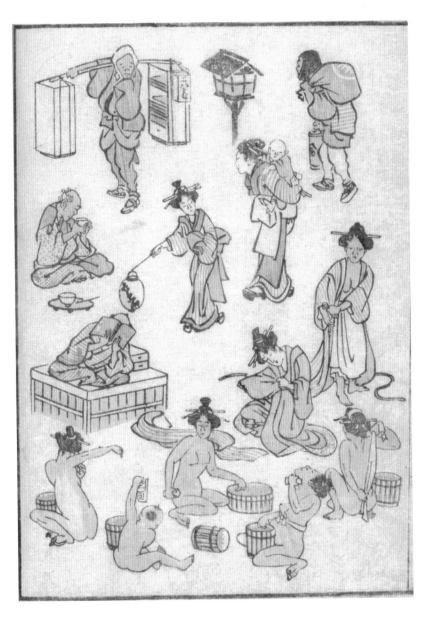

初篇十二丁裏　庶民生活　錢湯

初篇十三丁裏　雨傘

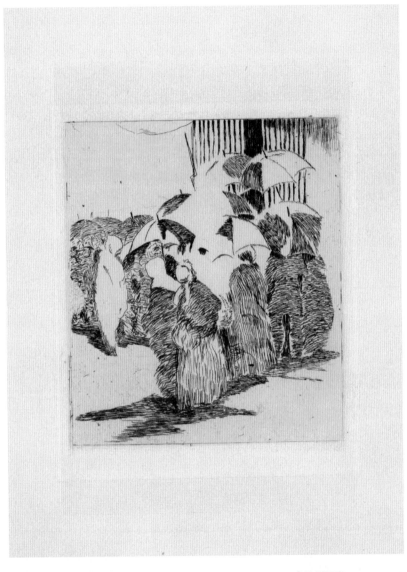

愛德華・馬奈〈在肉店前排隊〉（*Line in front of the Butcher Shop*）蝕刻版畫
（兵庫縣立美術館所藏）

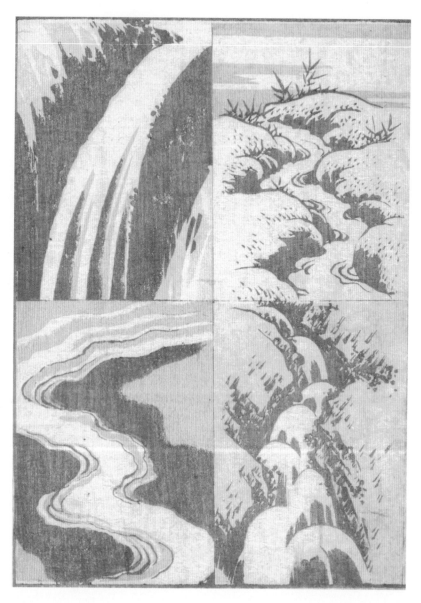

初篇二十六丁裏　水流

拉德（Jules Vieillard）工坊也曾挪用為盤子的花樣。

而最後一頁二十六裏的〈水流〉，畫出小溪到瀑布的不同。北齋對於描繪水的執著，讓人聯想到留下許多水流形態習作的達文西，我覺得兩人在運用科學觀察力描繪萬物的這點上很相似。

角丸屋的野心

《北齋漫畫》原先只打算出一本，但因內容與評價受到肯定，就出現了要出版續篇，甚至打算出到第十篇的聲音。這個人就是在江戶銷售《北齋漫畫》初篇，名為眾星閣也就是角丸屋甚助的出版商，其名也出現在「初篇」的版權頁上。

角丸屋本來就是與北齋有深厚交情的出版商，如讀本插畫《新編水滸畫傳》等出版過許多北齋的作品。大概是基於這層北齋在工作上與角丸屋的信賴關係，這樣宏偉的企畫案才得以成立。雖說出版初篇的永樂屋也同意與他一起出「相合版」，就是共同出版（同用一組版木），然而實際上到第十

篇為止都是由角丸屋主導的。《北齋漫畫》與其說是在名古屋出版後才回到江戶出版，倒不如說打從一開始就是以全國的規模發行。當時北齋的知名度已經是遍及全國，大家都很期待《北齋漫畫》的出版計畫。

第二篇、第三篇在初篇發行後的翌年，即文化十二年（一八一五）出版；第四篇、第五篇在文化十三年出版；第六篇、第七篇在文化十四年（一八一七）出版；第八篇在文政元年（一八一八）；第九篇、第十篇則是文政二年。差不多以一年兩篇的快步調持續出版，到第十篇就大致完結。各篇的繪畫主題也會在各卷末（較早期的刷次）的廣告頁上宣傳。第二篇到第九篇的這九冊在短短的五年之內就出版完畢，要說是主宰此事的出版商角丸屋的出版效率很好，還是說他的商業眼光精準呢。無論如何，當然還得有北齋的實力與熱情，以及《北齋漫畫》的絕佳人氣才能共同成就此事。

第二篇、第三篇

接著我們來細看從第二篇到第十篇的內容。文化十二年（一八一五）孟夏

（四月）同時出版了第二篇與第三篇。

第二篇的序文為六樹園所寫，他是知名的狂歌師宿屋飯盛，本名石川雅望，比北齋大七歲。序文內容如下：

「我平常不太去欣賞東西，但看到這本的畫作時，實在是不斷地拍手稱絕。真是罕見的名畫，一問之下才知道畫師是鼎鼎大名的北齋翁。大家擠破了頭要買北齋的畫，看了書中的圖畫皆為之讚嘆、為其滑稽而狂喜。獨特的畫作讓人看得入迷，不知不覺陶醉其中。」

如此毫不遮掩地力讚《北齋漫畫》，足見不分男女老幼的高人氣。

封面題簽及書口上都有「北齋漫畫　二篇」的文字，包含序文二丁（四頁）在內，總頁數為二十九丁（五十八頁）。順帶補充，初篇的構成是序文一丁，本文二十六丁（總頁數五十四頁）。

第二篇的內容從鳳凰、龍開始，本以為會接著畫和尚（僧侶），卻出現了地獄圖。接著是庶民生活、面具或道具、各種魚類等等，我真心覺得北齋是什麼都想畫個徹底的「畫盡魔人」。請看看二十三丁表的〈魚各種〉，鮟鱇魚看起來像不像鄰家的大媽？橫跨二十四丁裏及二十五丁表的〈寄浪引浪〉是氣勢磅礴的繪畫，「寄浪」描繪出連續拍打而來的捲浪餘波，而

目𤛭連
因楢陀尊者
麻樌
頓香
灯手

二篇四丁裏　僧侶

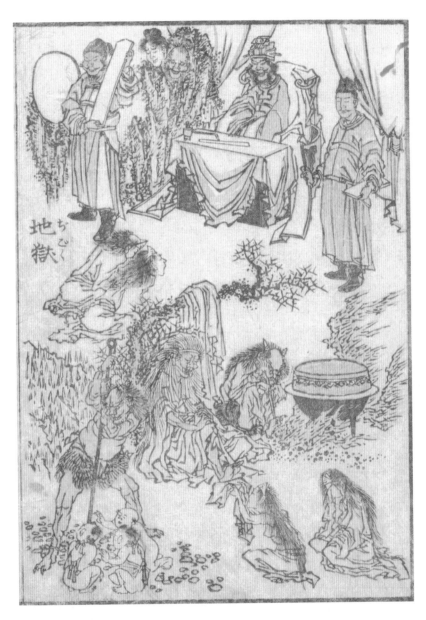

二篇六丁表　地獄

二篇二十四丁裏二十五丁表　寄浪引浪

引浪 ひくなみ

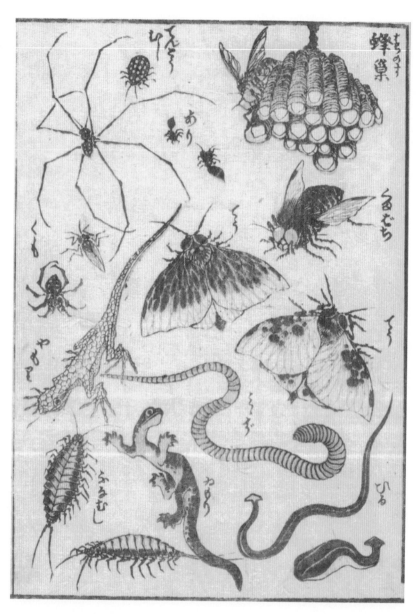

二篇二十八丁表　蟲各種

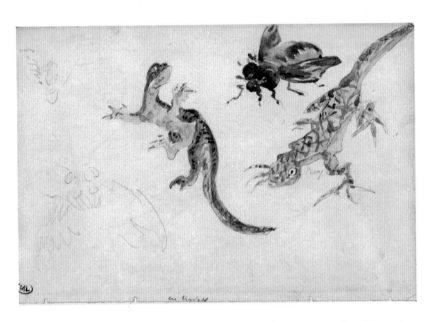

愛德華・馬奈〈壁虎、蠑螈、熊蜂〉（*Feuille d'études de divers animaux dont deux sortes de salamandres et une grosse mouche*）水彩（奧塞美術館所藏）
©RMN-Grand Parlais (Musée d'Orsay) / Michèle Bellot / distributed by AMF-DNPartcom

二篇二十三丁表　魚各種

「引浪」將動態的浪潮瞬間凝結，畫得十分逼真，絕妙地表現出波浪的動與靜。馬奈也曾以水彩臨摹二十八丁表的〈蟲各種〉創作出〈壁虎、蠑螈、熊蜂〉，此作品目前收藏在奧塞美術館中。

第三篇的序文由蜀山人執筆，蜀山人是戲作者大田南畝的別號，他身為幕臣也是風靡一時的文人雅士，比北齋大十一歲。

序文中寫道「看著葛飾的北齋翁畫作，我心想他一下筆就沒有畫不出來的東西，其筆到之處無不盡善盡美，用心之至」，並列舉中國古代與日本的知名畫家，盛讚北齋什麼都能隨意地畫出來。第三篇包含這序文一丁，總頁數為二十九丁（五十八頁）。

至於第三篇的內容，首先分階段地描繪農村種稻的風景，從六丁裏七丁表開始像「翻頁動畫」一樣，每翻開一頁就有接連的畫面。另外還有十八張相撲比賽和三十八張男性跳「雀踊」的繪圖（請參照本書的刊頭彩頁），雖然每張圖各有不同的姿態，但動作具連續性、有躍於紙上的感覺。我覺得這就是現代動畫的原點，北齋如果活在現代，應該也會創作動畫吧。

在十五丁裏十六丁表的跨頁上有張〈三點透視法〉的圖，圖解了西洋畫

95

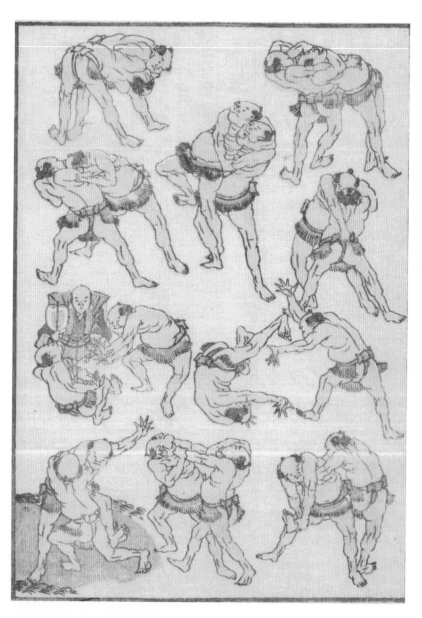

三篇六丁裏七丁表　相撲比賽

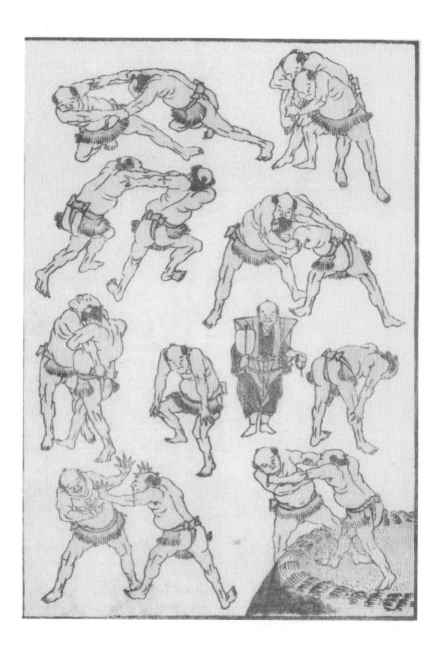

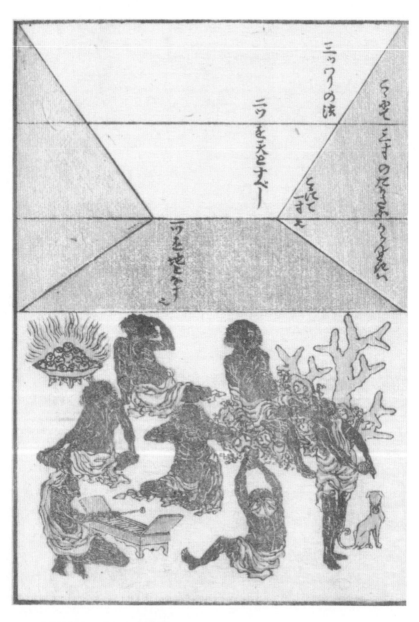

三篇十五丁裏十六丁表　三點透視法

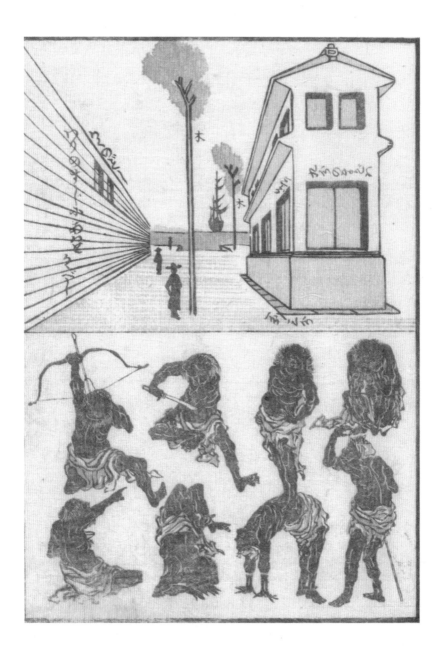

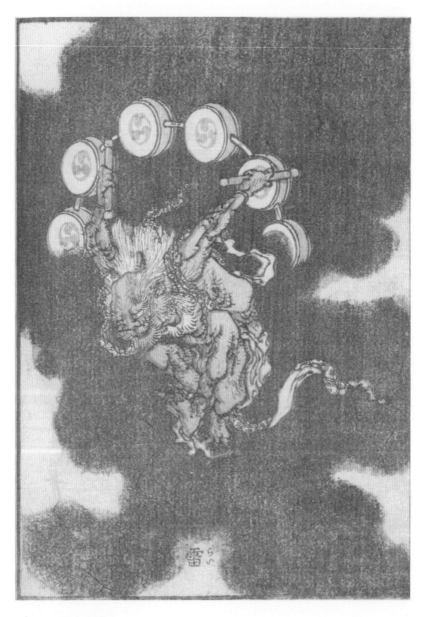

三篇二十丁裏　雷神

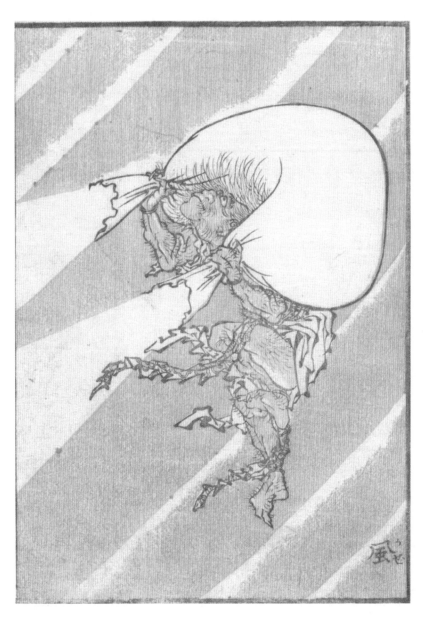

三篇二十一丁表　風神

的透視技法。並畫有西洋的港口與房子，人物也洋溢著異國風情，甚至連平假名也被寫得像羅馬字。

接著是二十丁裏二十一丁表的〈風神雷神〉，通常風神與雷神都會畫成面對面的構圖，但這張圖的風神雷神都面向右邊，還把風神畫得有點呆頭呆腦，看起來像窮神。西博德的私人畫師川原慶賀也曾臨摹過這幅畫，目前收藏在荷蘭萊登的國立民族學博物館中。

第二篇與第三篇的初摺，是版權頁記有「文化十二年孟夏」的角丸屋版本，我也各有幾本收藏。很有趣的是，市面上同時存在版權頁上記有「北齋漫畫同二篇三篇既發行同四五篇追續出版」的永樂屋版本（請參閱左頁）。那麼，角丸屋和永樂屋到底是哪一家較早出版呢？經調查後確認了兩家是相合版（共同出版），但哪家較早出版目前尚無定論。

角丸屋與永樂屋這兩個版本，從第二篇到第十篇為止，選用的封面顏色、底紋都不同。角丸屋版本的初摺或相當於初摺的早期刷次，上面都有記載出版年，而永樂屋版本僅初摺會記載出版年。

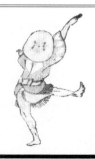

102

二篇初摺的角丸屋版權頁（最後記載
的是主要出版商之名）。

刊登將連續出版第四篇、第五篇
廣告的永樂屋版權頁。
雖未載明出版年，但被視為早期
印刷的版本。

第四篇、第五篇

第四篇於文化十三年（一八一六，子年）夏出版，廣告頁上寫著「須加上草書作為席上臨帖」。北齋主張，正如同書法的「楷書、行書、草書」，繪畫也有所謂的「真、行、草」三體，從一開始如實描繪正確的形狀，然後逐漸變化，最後再行簡化。所謂的「楷如立，行如走，草如奔」就是這麼回事吧。

序文由絳山漁翁撰寫，提到「現葛飾戴斗大師，名盛精於繪，求者眾，故洛陽紙貴」。意思是說因為北齋太過有名，很多人都想要他的畫，所以全江戶的紙都漲價了，說來是稍嫌誇張了些。此外序文還提到，因為門生缺乏繪畫的臨本（臨摹範本），學習上多有不便，多虧北齋畫了各式各樣的內容，出版《北齋漫畫》，市面上才終於有了本入門書，由此可得知到《北齋漫畫》的出版緣由及其作為繪畫範本的定位。

內容從歷史人物開始，接著是各種鳥類、植物、風景。而二十四丁裏二十五丁表的〈舟各式〉裡，北齋畫了各式各樣的船，包括帆船、漁船和盆舟，盡是絕妙的構圖；次頁的跨頁則是以〈浮腹卷〉〈泳圈〉為題的水中游泳

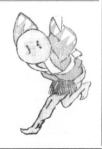

104

圖，也很有趣。江戶時代雖已有類似泳圈與浮袋等浮具，但很少有畫作是描繪小孩或大人在水中自在地潛水、游泳的情景。畫裡有個待在極大玻璃瓶裡的男性在水中觀察，樣子特別有趣。他可能是不會游泳吧？看起來就像從太空艙裡窺視外面。保羅・克利（Paul Klee）臨摹了這幅畫，創作出〈空翻女生的裸體〉。第四篇的總頁數為二十九丁（五十八頁）。

第五篇與第四篇一樣在文化十三年夏出版。書裡描繪了很多建築物，因此這篇長久以來深受建築師的喜愛。

撰寫序文的是六樹園，即宿屋飯盛，繼第二篇之後再次擔綱。

他盛讚道「《北齋漫畫》很受歡迎，終於要出版第五篇了。盛開的花朵也比不上他那精巧的運筆」。

十四丁裏十五丁表的跨頁繪畫，標題為〈輪藏的屋頂〉，因為紙面不夠畫的關係，只好將屋頂尖端的寶珠畫出框外，而左側的屋簷尖端部分也畫不進畫面裡，於是另在空白處補足。北齋對於再小的細節都不會忽略，所以我認為他應該是想藉此強調建築有多巨大吧。

二十二丁裏中描繪了《源氏物語》中的一幕「葵」。這幅畫在初摺與後

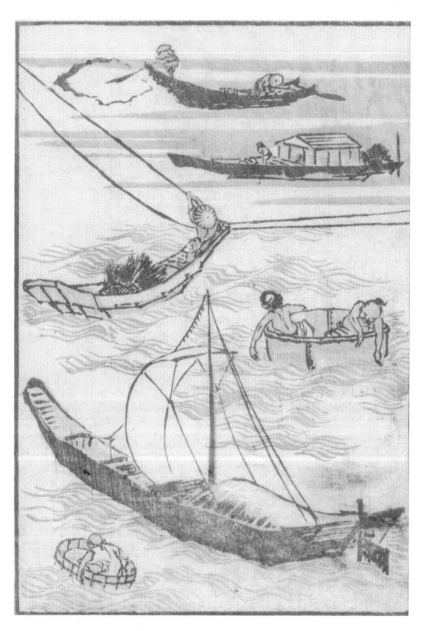

四篇二十四丁裏二十五丁表　舟各式

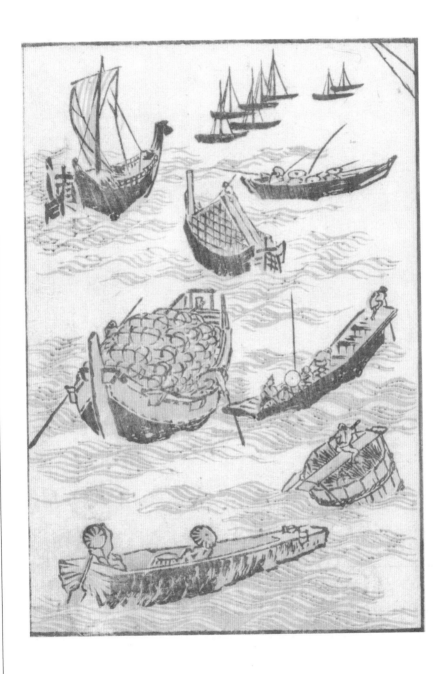

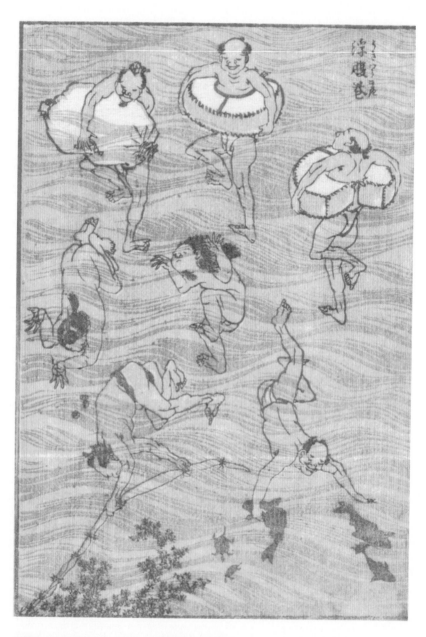

四篇二十五丁裏二十六丁表　浮腹巻（水中游泳）

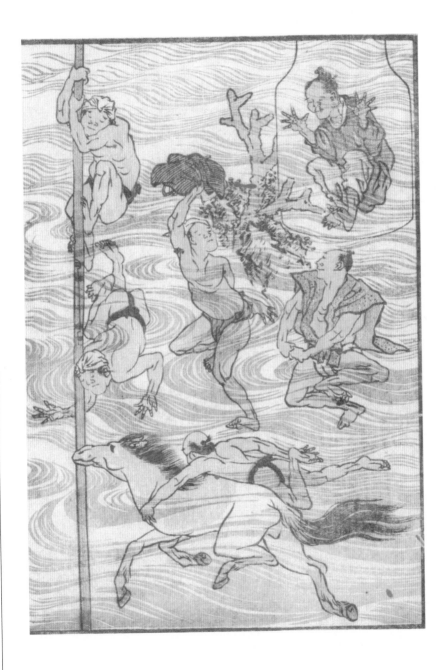

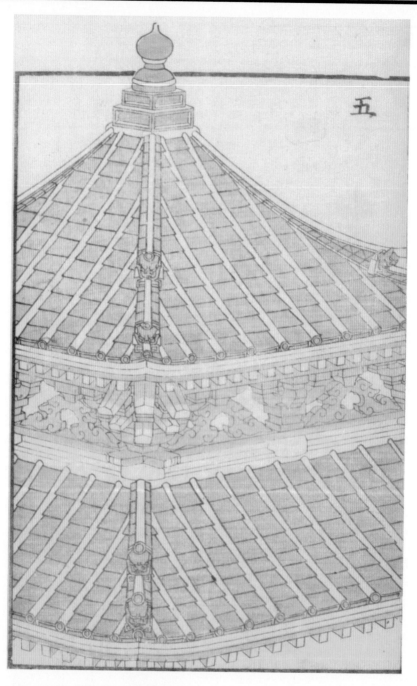

五

五篇十四丁裏十五丁表　輪藏的屋頂

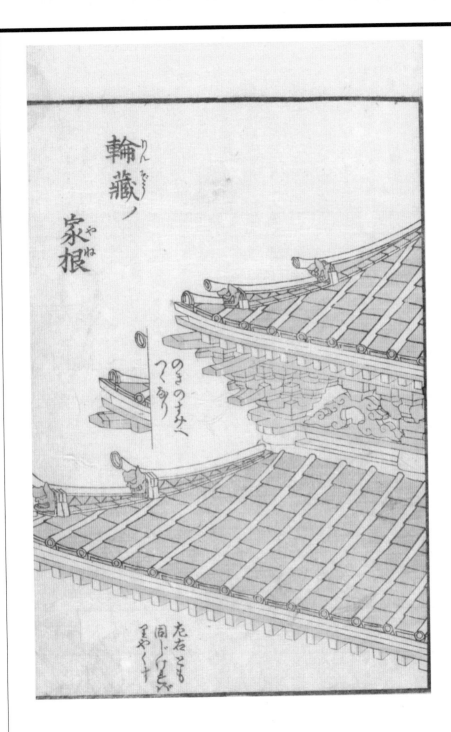

輪蔵ノ

家根

のきのすみへ
くなり

左右とも
同じけしき
まやくす

摺中各有不同的人物圖說，也是有趣的一例。

一九九八年四月，哈佛大學的榮譽教授羅森福（John M. Rosenfield）為了參加在長野縣小布施町舉辦的「國際北齋會議」前來日本，講題是「北齋繪手本的歷史分析」，我聽了演講內容，不禁萌生出一個疑問，便向教授請教。問題是剛剛提到的，關於《北齋漫畫》第五篇二十二丁裏《源氏物語》中正室「葵上」那一幕的繪圖，照情節來說，明明就是六條御息所成為生靈，詛咒「葵」，但那個生靈（般若）的圖說卻寫著「葵上」。

這確實可看成是北齋的失誤，因為第五篇的初摺於文化十三年夏出版，不過翌年正月印刷的版本已將「葵上」更正為「御息所」。

我提問的時候，羅森福教授露出了些許詫異的表情，彷彿在說「你到底想問什麼呀？」但兩天後教授來看我的收藏時，認真地比較了我提問部分的初摺版本與後摺版本，非常高興地說「正如你所言，真讓我恍然大悟」。原來哈佛大學所收藏的《北齋漫畫》第五篇並非初摺的版本，因此他不知道初摺與後摺的「御息所」有所不同。

儘管羅森福教授是位偉大的學者，知道真相後仍直率地承認了自己的錯誤，這樣謙虛的態度讓我大受感動。之後我同教授邊吃著他最愛的鰻

魚，邊聊與他的老師蘭登・華爾納（Langdon Warner）美術史家，據說在太平洋戰爭中向美國政府建言不要空襲京都與奈良，度過了愉快的時光。

我目前收藏的一百二十二本「第五篇」中，記有「葵上」二字的初摺有十本，其餘都寫為「御息所」。第五篇的總頁數是二十九丁（五十八頁）。

第六篇、第七篇

第六篇於文化十四年（一八一七，丑年）孟春出版。

廣告頁寫著「詳盡刻畫劍法鎗法弓馬炮術等各式稽古（訓練）姿態」，其中有很多與武術武藝有關的圖畫。

撰寫序文的是蜀山人，即大田南畝，繼第三篇之後再度執筆。

他寫道「看到這戴斗翁畫上呈現出的氣韻、生動、骨法，他已達到寫真的境界，簡直是蘸著糖吃麻糬，太過美好」，接著說「因為《北齋漫畫》賣得很好，對出版商來說就像大福一樣」，最後以「喜歡吃麻糬，但討厭喝也不會喝酒的食山人（音同「蜀山人」）文寶堂記」作結。蜀山人藉甜點打比

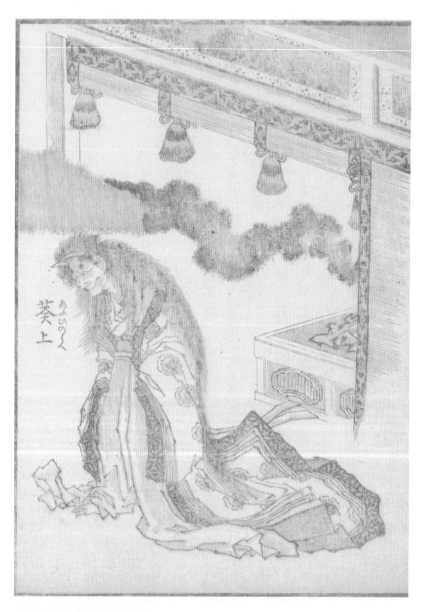

五篇二十二丁裏　葵上（初摺）

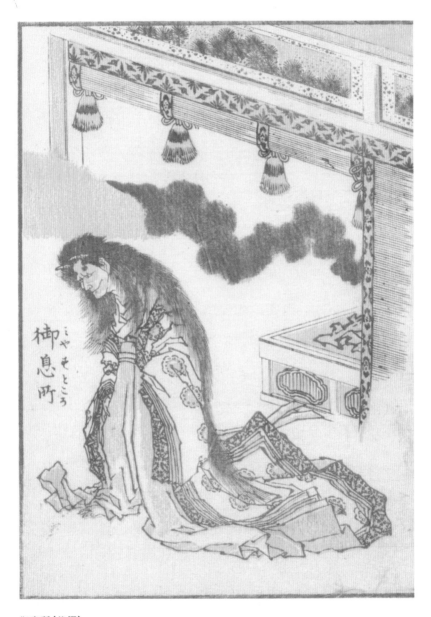

御息所（後摺）

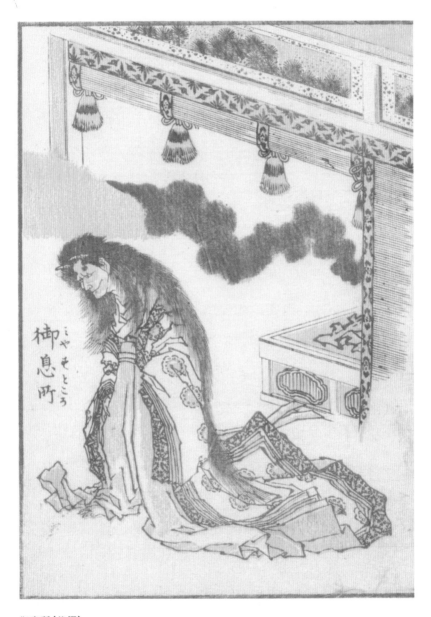御息所

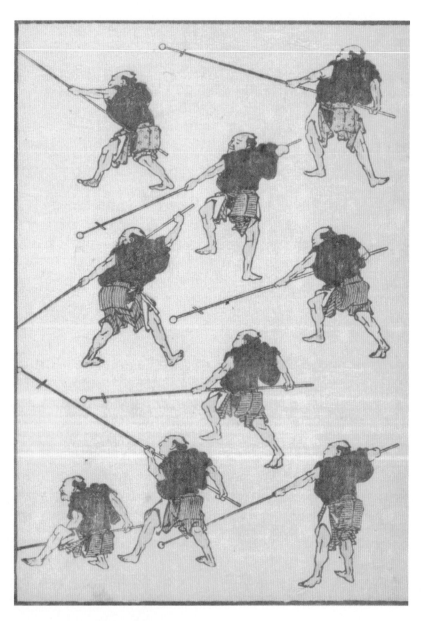

六篇十五丁裏十六丁表　槍稽古

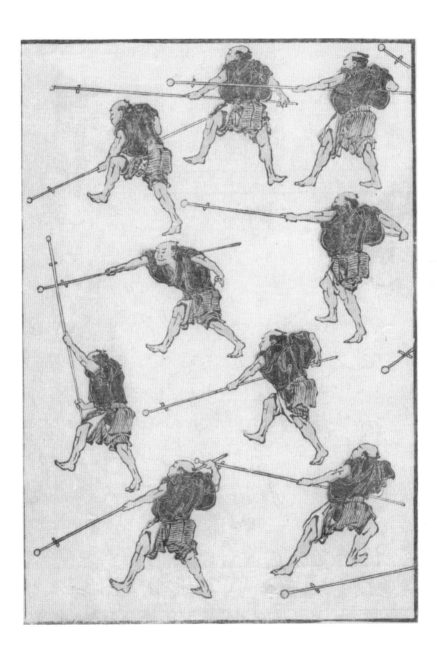

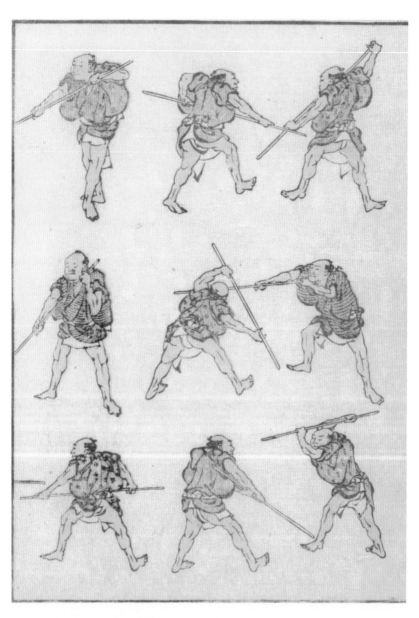

六篇十七丁裏十八丁表　棒術稽古

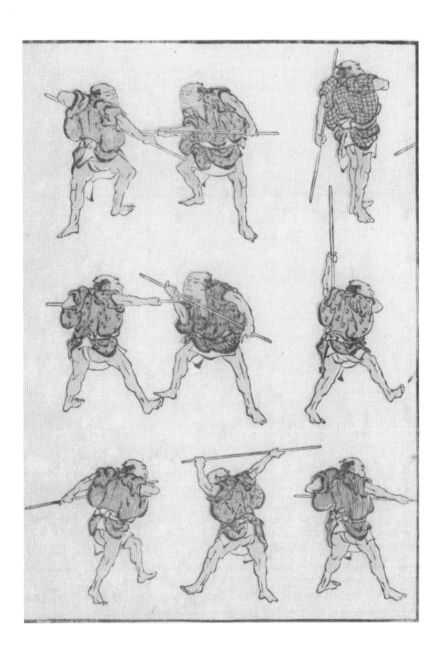

方，盛讚《北齋漫畫》受歡迎的程度。

第六篇的內容以弓術、馬術開始，自十五丁裏起到十七丁表的整整四頁都是武士的〈槍稽古〉，接下來是連續四頁的町人[4]〈棒術稽古〉。動作個個富有節奏感，宛如動畫的世界。

二十五丁表的〈鐵砲傳來〉在初摺與後摺之間也有明顯的差異。畫中描繪了天文十二年（一五四三）漂流到大隅國種子島（現屬鹿兒島縣）的兩位葡萄牙人，而在文化十四年出版的初摺版本中，這張圖左邊人物旁註記著像是人名的文字「牟良叔舍喜利志多孟太」，可是這些字在同年文化十四年之後印刷、附有版權頁的後摺版本中消失了。

不知道是因禁教政策而未通過審查，還是出自出版商的自我審查，處理之迅速令人驚訝。順帶一提，我的收藏中（共一百零二本）有五本是記有「牟良叔舍喜利志多孟太」的版本，有一次我拿給法國的研究者馬赫特（Christophe Marquet）先生看，他很高興地說雖看過文獻，但卻是第一次看到實物。第六篇總共有二十九丁（五十八頁）。

第七篇也同樣在文化十四年孟春出版。負責寫序文的是戲作者式亭三

※4
町人：江戶時代對於商人與工匠的稱呼。

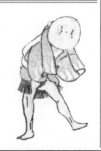

馬，他是個以《浮世澡堂》、《浮世理髮館》等滑稽本聞名的作家，比北齋小十六歲。

正如第七篇廣告頁寫的「描繪各地名勝景點之地風雨霜的風景」，以扉頁上的〈來自芭蕉的旅行邀約〉圖為宗旨，造訪日本全國各地的名勝。

近代日本代表性的石版畫家織田一磨，著有《北齋》一書，他斬丁截鐵地說三丁裏四丁表的跨頁繪畫〈常陸 筑波的積雪〉是很出色的作品，不輸《富嶽三十六景》的〈凱風快晴〉（赤富士）；而下個跨頁的〈阿波鳴戶〉，其漩渦也畫得氣勢萬千，北齋畫的浪潮真是無人能出其右，讓我欽佩不已。

至於二十三裏二十四表的〈上毛榛名〉光用線條便充分地表現了暴風雨；七丁裏八丁表的跨頁圖〈肥後五家庄〉及二十六丁裏二十七表的〈隱岐焚火神社〉，這兩幅都是歌川廣重在其作品《六十余州名所圖會》中臨摹的對象。

北齋與廣重是確立浮世繪風景畫的雙雄，可能會有人覺得同為巨匠的廣重為何要臨摹北齋的畫吧。但其實當時並沒有智慧財產權的概念，倒不如說是看著前人畫作學習罷了，所以臨摹是稀鬆平常的事。即便是北齋也常常臨摹他人的作品，只是他的運筆常看得出他有十足的自信能畫得比別

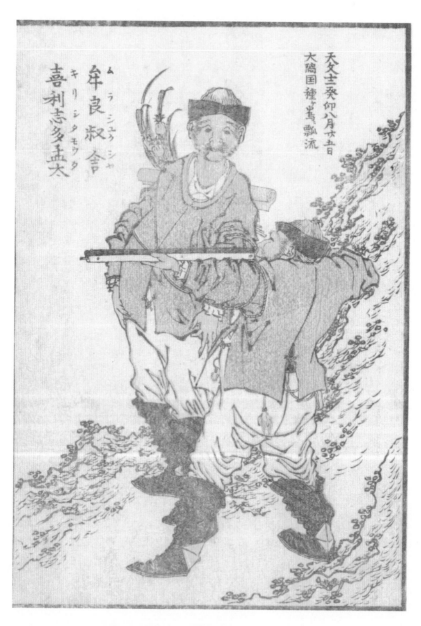

六篇二十五丁表　鐵砲傳來（初摺），左邊記有人名

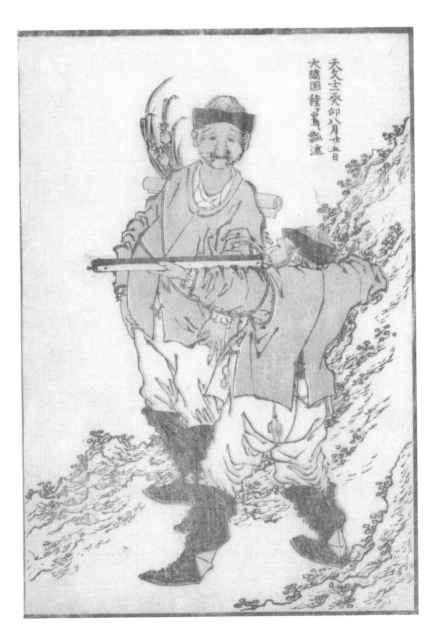

天文十二癸卯八月十五日
大隅国種子嶌瓢流

鐵砲傳來（後摺）

123

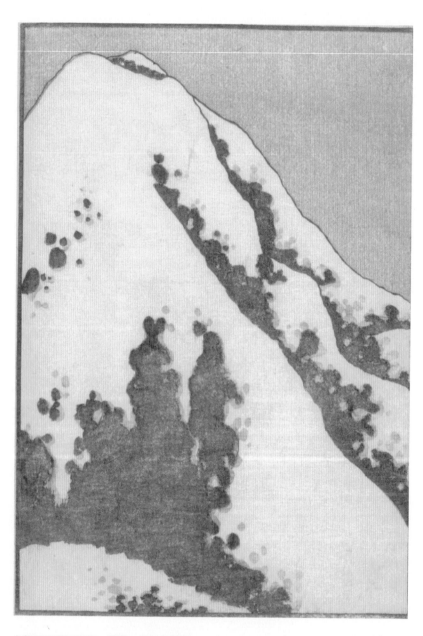

七篇三丁裏四丁表　常陸　筑波的積雪

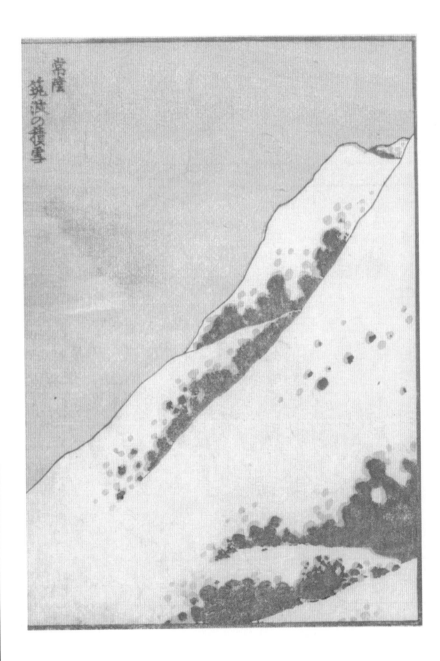

常陸

筑波の積雪

125

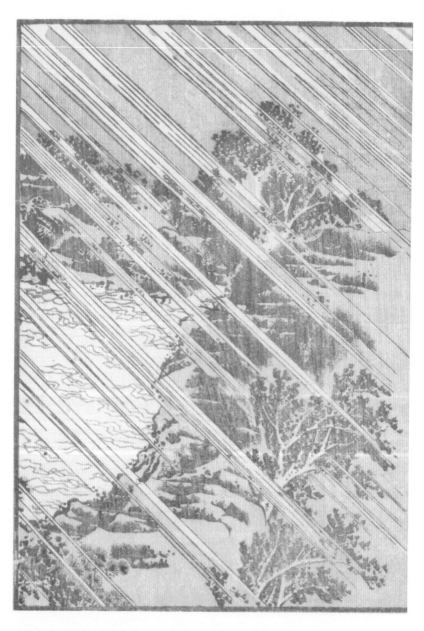

七篇二十三丁裏二十四丁表　上毛榛名

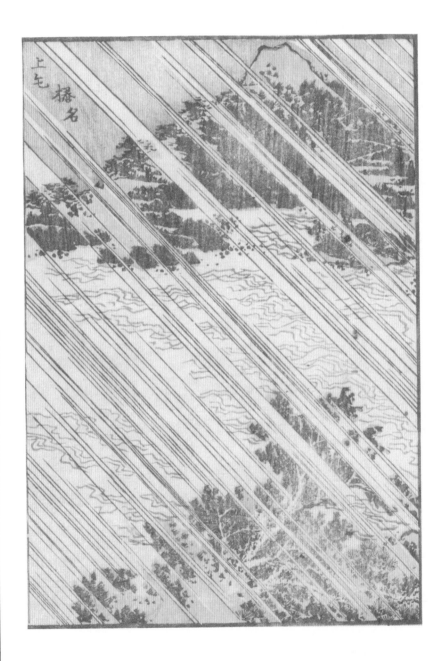

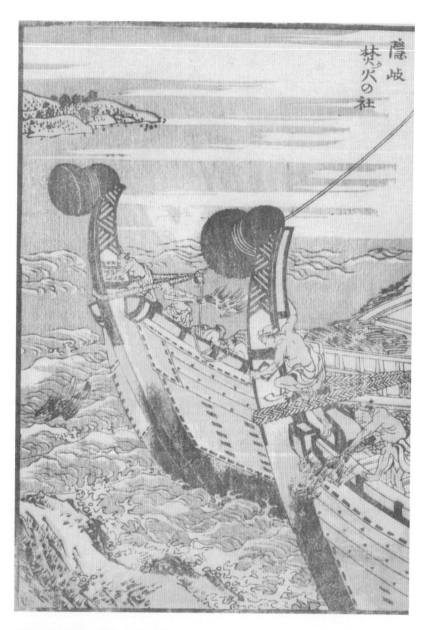

隠岐 焚火の社

七篇二十六丁裏　隠岐　焚火神社

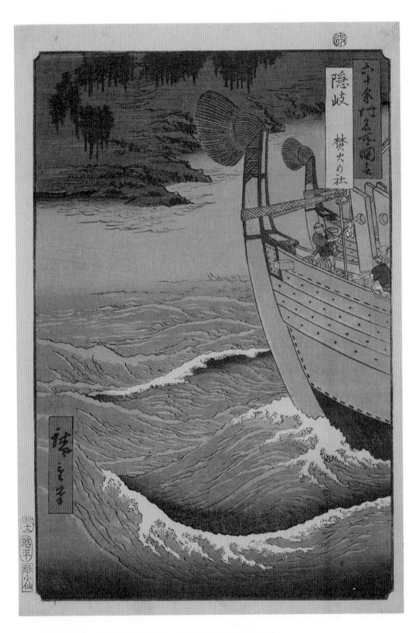

歌川廣重〈隱岐 焚火神社〉（出自《六十余州名所圖會》）

人好。廣重從前輩北齋身上學到的應該也很多，而且有誰會選擇臨摹不優秀的作品呢？

第七篇總共有二十九丁（五十八頁）。

第八篇、第九篇

一般認為第八篇出版於文政元年（一八一八）。其實光是第八篇我就有一百一十三本收藏，可惜的是其中沒有版權頁上印有文政元年的版本，反倒擁有五本是版權頁上印有文化十四年（一八一七）的版本，比通說早了一年；另外也有文政二年的版本。但第八篇的外包裝上確實印有「戊寅　鐫」，符合文政元年出版的說法。

序文由絳山漁翁撰寫，是繼第四篇以來的再次擔綱。

序文中寫道「戴斗翁從小就有畫癖，人生中只有吃和畫畫。如今終於自成葛飾一派，聞名於世，拜入門下學習繪畫技巧的人也很多。戴斗翁言學畫沒有師父，只要如實地描繪，自然就能學會，這讓門生聽了都不知

如何是好⋯⋯戴斗翁覺得他所能教的就是這些，從山水、人物、鳥獸、草木、堂宇以至器物，得空就描繪下來，出版給門生參考」，延續第四篇的序文內容，此篇序文亦說明出版原由是給門生的臨摹範本，還有北齋自身對創作的態度，也記述北齋已名聲遠播，擁有眾多門生，是為葛飾一派的畫祖。

廣告頁上記述「補充前篇所遺漏的內容，且要畫錦繡養蠶之業」，因此前半部分照廣告的內容畫了一系列的養蠶繪圖。但從十二丁起連續三頁，突然出現了奇妙的男性繪畫，這些男性只穿著一條兜襠布、頭戴烏帽子[5]，做出雜技或瑜珈般動作，題為〈無禮講〉；自十五丁裏起連續四頁則是「胖子」，接著畫了四頁「瘦子」，題為〈狂畫葛飾振〉。這幾頁所收錄的人物表現方式，體現出《北齋漫畫》的看家本領，以滑稽的筆致捕捉人物動作的瞬間，令人不覺荒爾，其描寫能力非常驚人。據說不論竇加或是保羅・克利，都曾從北齋的繪畫中學習人體表現。

若要再介紹一幅第八篇的名作，那就是十三丁裏十四表的〈盲人摸象〉了吧。一群盲人撫摸著大象的鼻子、腳及肚子等身體各個部位，卻沒有人能掌握到大象全貌，是一幅將這句成語視覺化的畫作。畫中所有人感到困

※5
烏帽子：一種傳統的男用黑色禮帽，至今仍為神官等神職人員穿戴。

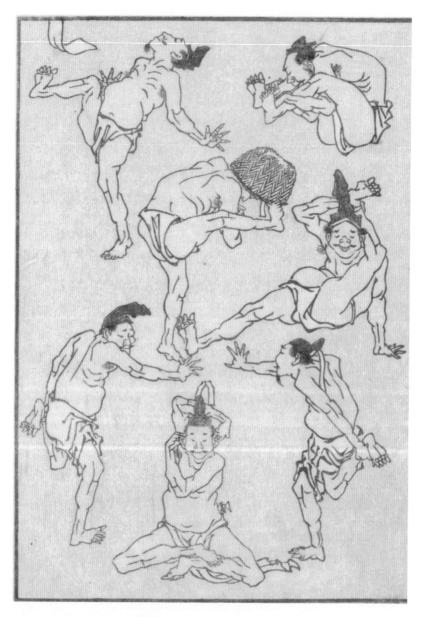

八篇十二丁裏十三丁表　無禮講

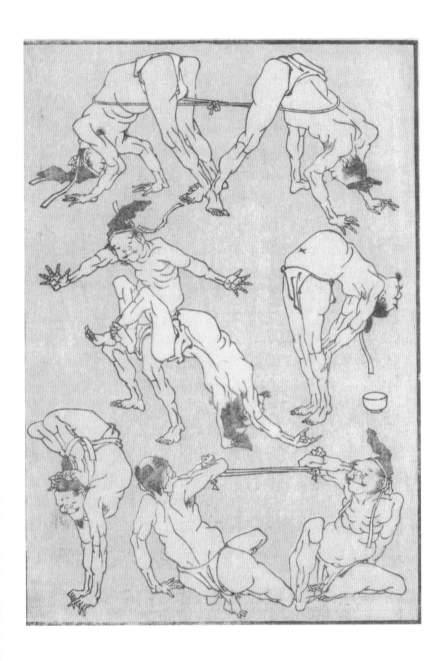

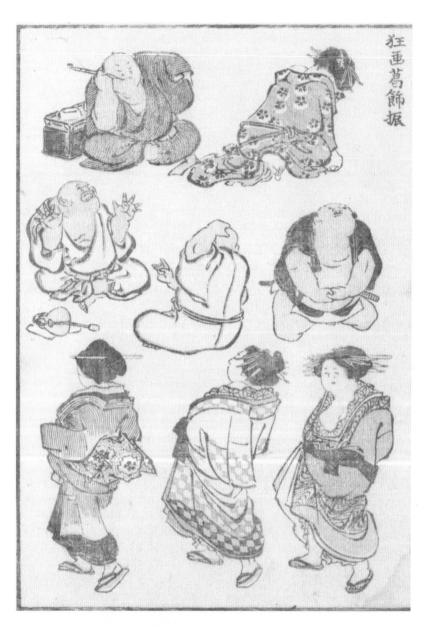

狂画葛飾振

八篇十五丁裏十六丁表　狂畫葛飾振　胖子

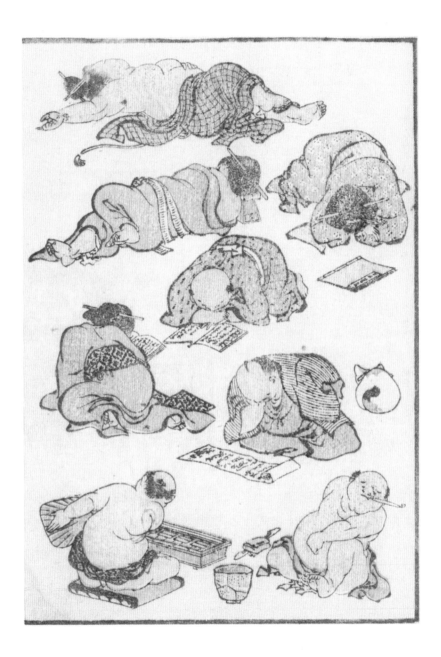

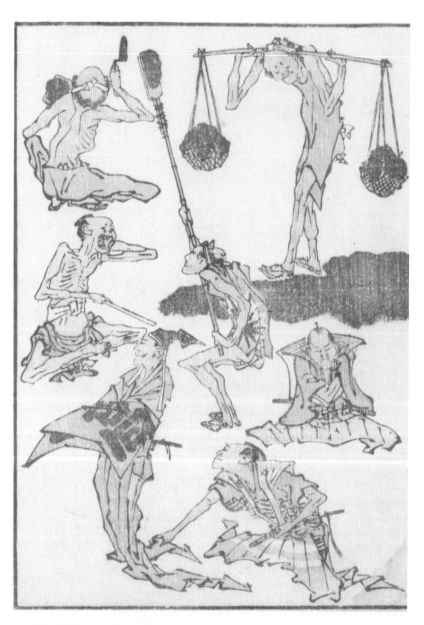

八篇十七丁裏十八丁表　瘦子

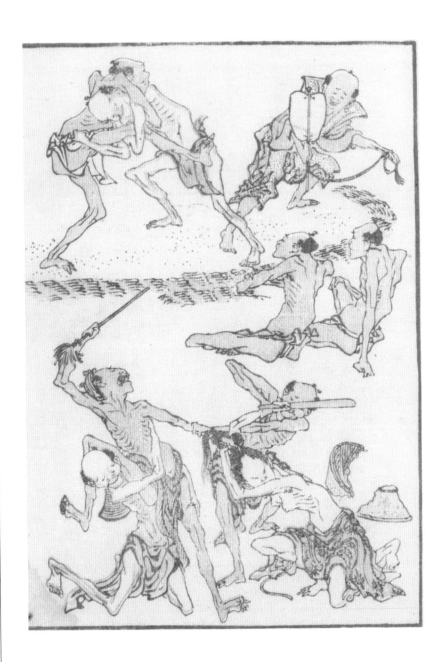

八篇十三丁裏十四丁表　盲人摸象

惑不解又迷惘的模樣讓人百看不厭。

第八篇的總頁數是二十九丁（五十八頁）。

第九篇出版於文政二年（一八一九，卯年）春。

序文由六樹園撰寫，已經是第三次由他擔綱。內容提到「《北齋漫畫》已出版至第九篇。這篇描繪了古代和漢（日本與中國）戰爭的故事，但北齋自身才是真正的無敵強者」。文末還吐露了實情說道「是受角丸屋催促才接寫這序文的」。

廣告頁上寫著「收錄諸多和漢的武者及貞婦烈女」，登場的人物有日本武尊、源義經和仁田四郎，此外還有當時以力大聞名的兩位女性，就是五丁裏六丁表的〈近江國貝津里傀儡女金子的力量〉及十四丁裏十五丁表的〈寡女大井子怪力〉。前者描繪了鎌倉時代初期傳說中力大無窮的遊女「金子」，畫中她用高崗木屐踩踏綁在烈馬上的韁繩，若無其事地制住烈馬。其中之一是描繪他同為畫家的好友瑪麗・卡薩特（Mary Stevenson Cassatt）造訪羅浮宮時的背影，竇加寶加多次將「金子」轉化到自己的作品上。

將日本傳統的盤髮改成優雅的帽子，和服的下襬則成了陽傘。

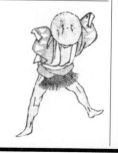

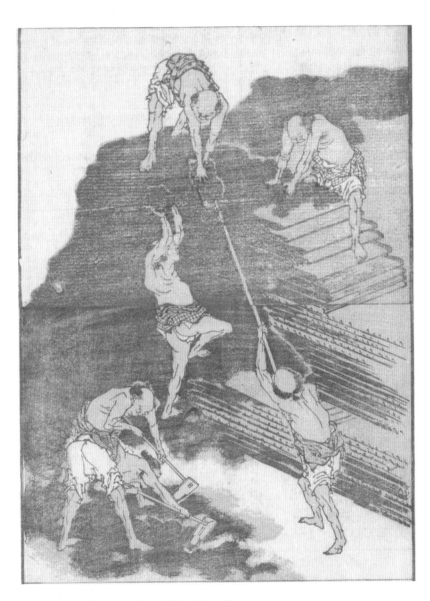

九篇二十三丁裏二十四丁表　作業中的男人們

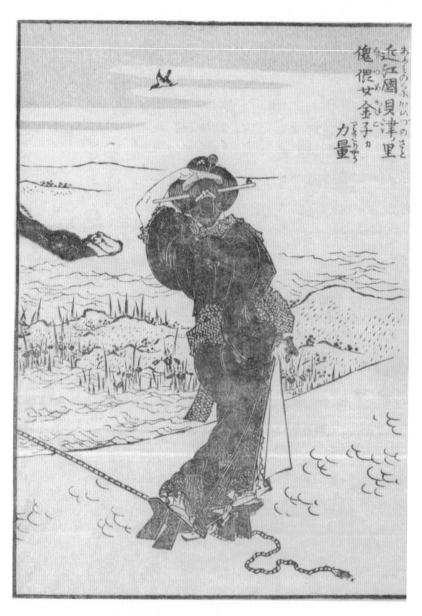

あふみのくにかいづのさと
近江國貝津ノ里
うめかたに
傀儡女金子ヵ
ちからわざ
力量

九篇五丁裏　近江國貝津里傀儡女金子的力量

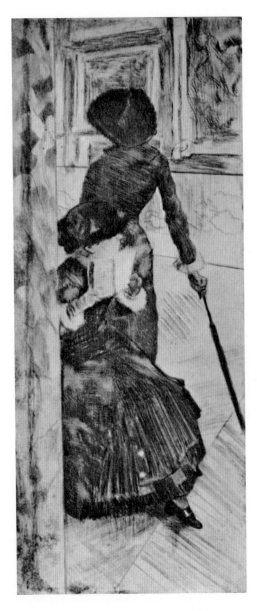

愛德加・竇加〈造訪羅浮宮的瑪麗・卡薩特〉蝕刻版畫（Heritage Image/Aflo）

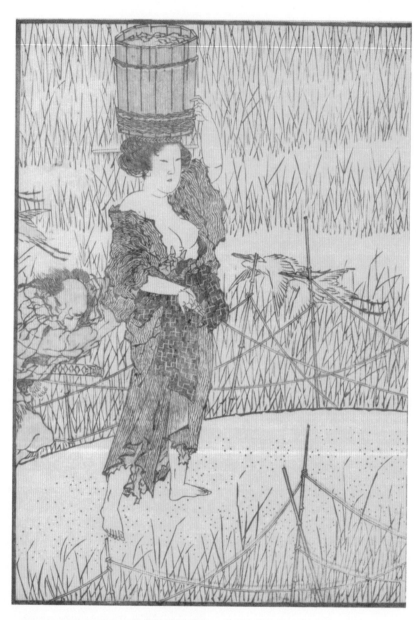

九篇十四丁裏十五丁表面　寡女大井子怪力

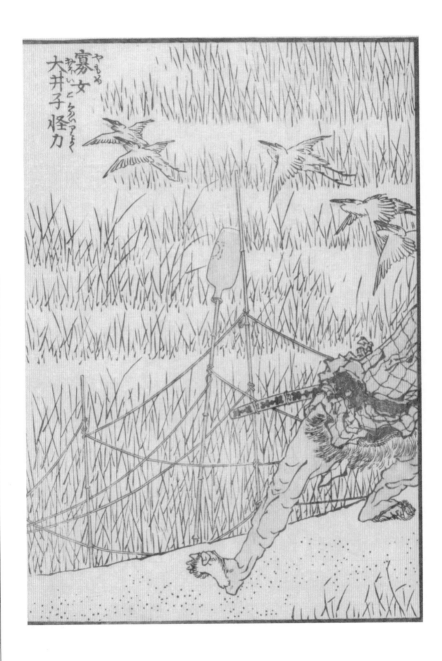

寡女
大井子怪力

至於後者的「大井子」，畫中有位準備參加京都相撲比賽的男性正在搭訕一位將水桶頂在頭上的女性，卻反被具有怪力的女性逆襲，並提醒他「力氣這麼小是贏不了相撲的」，之後連續三十七天捏糯米飯團給這男性吃，鍛鍊他的體力並把他送到京都去。北齋所畫的這則故事出於《古今著聞集》，所以說古代的女性也是女力全開呢。

此外，二十三丁裏二十四丁表的豎構圖（得將跨頁豎起來看的構圖）中裸上半身工作的男性們，看起來很有力量且具節奏感。第九篇的總頁數是二十九丁（五十八頁）。

第十篇

第十篇同樣在文政二年（一八一九，卯年）春出版。
廣告文案是「描繪神佛、高僧幻術及風雅人物等」。首先登場的是〈孫悟空與殷姐姬〉，這兩人都會使用法術，孫悟空左手拿金箍棒施展法術，而殷姐姬慫恿紂王去消滅某個國家，其真面目是九尾狐。第十篇裡從怪奇

146

現象到鬼怪全都有，十七丁裏的〈三個月上人〉及十八丁表的〈祐天和尚〉就分別畫了高僧與幽靈。〈三個月上人〉的主題是名叫阿菊的女鬼從水井出現，數盤子陳訴怨恨，就是大家熟知的故事「番町皿屋敷怪談」，畫中描繪三個月上人祭奠女鬼的場景；而〈祐天和尚〉畫的是名叫累的女性被自己的老公與右衛門殺害後化為怨靈，由祐天和尚幫她離苦成佛的故事。江戶時代的人們都喜歡怪談。另外，二十丁表的上段是〈百面相〉，畫有各式各樣的怪異表情，下段的〈八艘飛〉則是百姓模仿壇之浦源義經的八艘飛，在玩樂的樣子。兩幅都屬於宴會上「大人玩的遊戲」(請參照本書的刊頭彩頁)。

序文由枡櫳台老人撰寫，裡面提到《北齋漫畫》出版至第十篇，風靡一時)。最後一頁(二十九丁裏)中壽老人拿著毛筆與紙，在紙上寫下「大尾」二字。所謂的大尾是「結束」的意思，似乎在對讀者說「感謝您長久以來的支持」。《北齋漫畫》基本上就此完結。第十篇共二十九丁(五十八頁)。

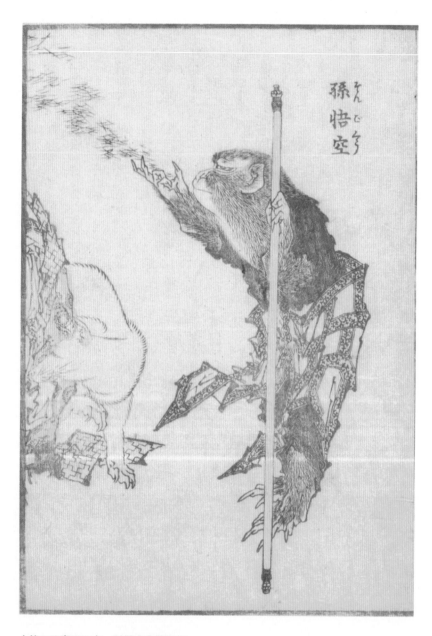

孫悟空

十篇二丁裏三丁表　孫悟空與殷妲姬

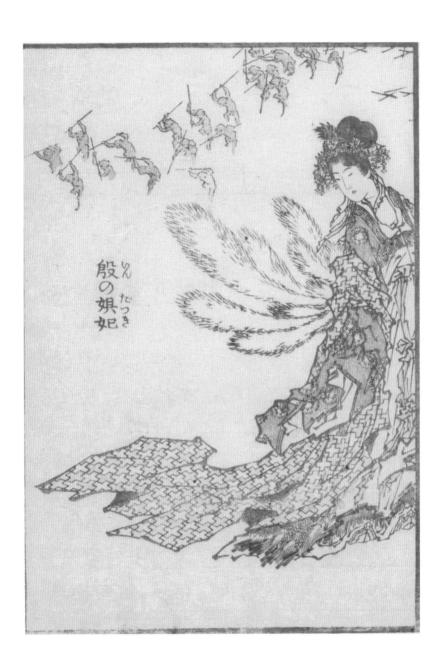

殷の娘妃
りん
だっき

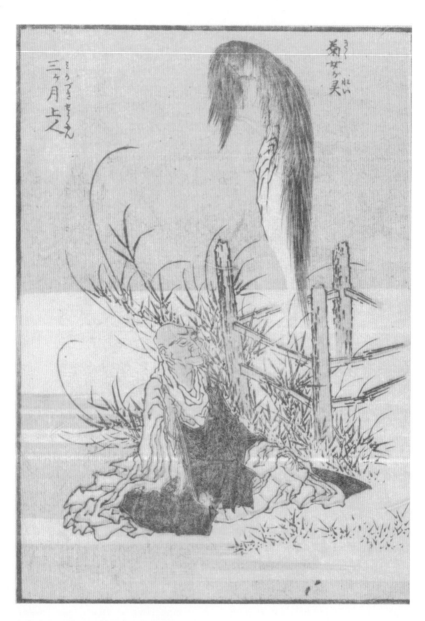

菊女ヶ昊

三ヶ月上人

十篇十七丁裏　三個月上人與阿菊

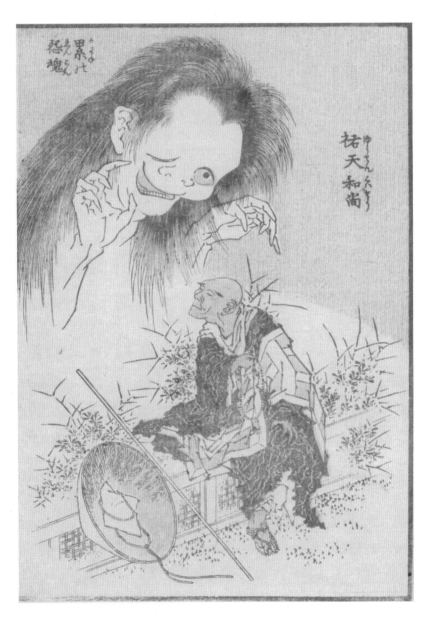

累此怨塊

祐天和尚

十篇十八丁表　祐天和尚與累

第十一篇～第十五篇

文化十一年（一八一四）至文政二年（一八一九）這六年間，共出版了初篇至第十篇。不只出版速度快且內容也很豐富，著實令人訝異。據說全十篇出版後仍聲勢未減地熱賣，出版商便開始盤算著繼續出版這個系列。

第十一篇的出版年不詳，目前認為是在文政七年（一八二四）到天保四年（一八三三）之間出版的。

序文作者是戲作者柳亭種彥，他雖比北齋小二十三歲，兩人卻是好朋友。他在序文裡描述如此北齋：「不喝酒，也不喜歡喝茶，五十年來不斷地畫畫……脫離真實卻寫實，確實自成一派……出版到第十篇了卻不自滿，既然有那麼多想看的人，北齋翁便又拿起筆來，補畫了之前的遺珠，很快地又出版成卷。相信還快就可繼續出到第二十篇」。《北齋漫畫》原本打算出版到第十篇就告一段落，想不到人氣不墜，便計畫再追加十冊，將整套規畫成全二十篇。有趣的是，新刊的扉頁上再度出現第十篇最後一頁上拿著「大尾」紙片的壽老人，而唐子站在其頭上用毛筆寫著「新漫畫」，彷彿在昭告讀者要出版新系列。但壽老人的表情看起來有點不好意思，他

十篇二十九丁裏的大尾

十一篇　扉頁

身旁擺著墨條、卷軸、扇子，這三件物品的首字組合起來就成了「不好意思」6，像是在為說好要結束卻又出版的這件事說抱歉。

這篇序文還有另一個值得關注的重點，即是柳亭種彥所說的「脫離真實卻寫實」。其實北齋的畫擺明是虛構的，卻反倒更接近真實，這全靠他獨特的技巧。以知名作品《神奈川沖浪裏》為例，事實上現實中並不會出現那麼巨大的卷浪。是北齋天馬行空的想像力，使得畫面就算「脫離真實」也還是能將他的畫「寫真」得永植人心。

五丁表是將諺語圖像化的〈諺各種〉。其中的「百日說法一個屁」（意指功虧一簣）畫了一個和尚被女人放屁擊倒的樣子，下半部畫的則是「為丈夫塗了一臉泥土的老婆」（意指丟人現眼）；五丁裏是〈夕暮往來〉，畫了街上的小販、母子、武士及狗兒，請留意每個人被餘暉映照出的長影子，讓人印象深刻，而浮世繪一般是不會畫影子的，因此這可能是北齋從西洋繪畫中學來的畫法。

九丁裏描繪了五位相撲力士，右下有個雙手叉腰的力士。不過，寶加看到這幅畫後，竟然把力士換成了芭蕾舞者。另外也轉用到〈起床麵包店的女孩〉這幅作品上，畫中的女孩比一般的芭蕾舞者豐腴，感覺更接近

※6
すみません（sumimasen），取墨的「すみ（sumi）」、卷的「まき（maki）」、扇的「せん（sen）」組成。

力士的形象。我想竇加應該是真的很喜歡北齋畫的力士吧（請參閱本書的刊頭彩頁）。

二十丁表至二十一表中，用一組跨頁描繪了用西洋槍射擊海魔與大鳥的畫面，這幅畫具有故事性，近似現代分格漫畫的結構。

早期印刷的第十一篇卷末廣告欄裡刊登了「北齋漫畫　全十本」整套販賣的內容，而旁邊欄位中則有「北齋漫畫　十一篇」的獨立廣告。這是因為在第十篇出版後，永樂屋從角丸屋買下所有的版木與版權，正全力推銷著整套的《北齋漫畫》。此外，永樂屋也在文政十一年（一八二八）全面重新再刻（重新雕刻）了初篇。第十一篇的總頁數是二十九丁（五十八頁）。

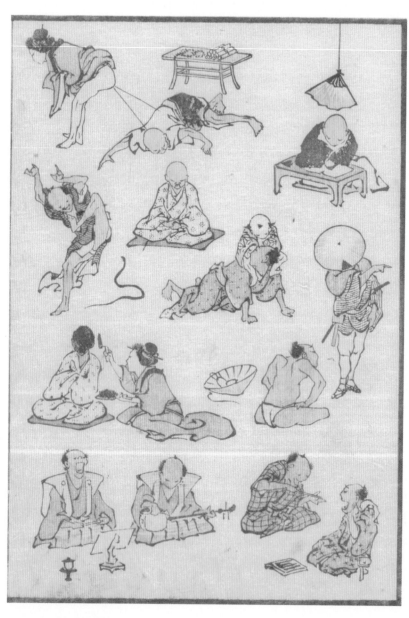

十一篇五丁表　諺各種

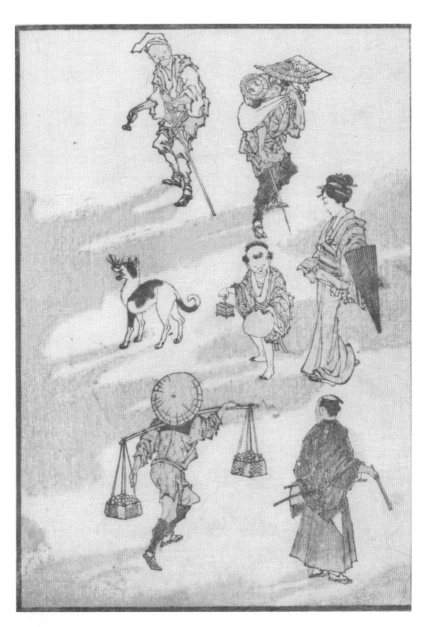

十一篇五丁裏　夕暮往來

關於第十二篇的出版時間，書上並未記載出版年，目前認為是在天保五年（一八三四）問世的，因為擔綱寫序的狂歌師芍藥亭署名上方寫有「天保甲午春」。而且我所收藏的第十一篇，卷末刊有天保四年由永樂屋發出的預告，上面寫著「葛飾為一老人筆北齋漫畫拾貳篇，將於午年正月二日開賣」，因此可推測是天保五年一月二日出版。

第十二篇的特色是初摺及早期印刷的版本都只單刷墨色。還有最後一頁（二十九丁裏）左下角的框外空白部分留有彫師的名字「彫工　江川留吉」，他是當時著名的木版雕刻師，據說對雕工講究的北齋也很佩服他。《北齋漫畫》等這些由木版畫出版成書的版本與浮世繪版畫，都是由畫師描繪版下繪（底稿），接著由彫師將底稿翻刻在木板上，最後由摺師（印刷師）上墨及顏料印刷而成，必須靠著分工合作來完成。作品完成後上面有畫師的署名是當然的，但是通常不會記上彫師與摺師的名字。

第十二篇還有個很不可思議的事。角丸屋因經營不善而將所有的版木都賣給了永樂屋，照理說應該已經和《北齋漫畫》無任何關係，但其名卻登載在初摺墨摺（單刷黑色）版權頁中主要出版商的位置上（請參閱第二○九頁）。這表示角丸屋在天保五年第十二篇初摺出版之前，仍參與著《北齋漫

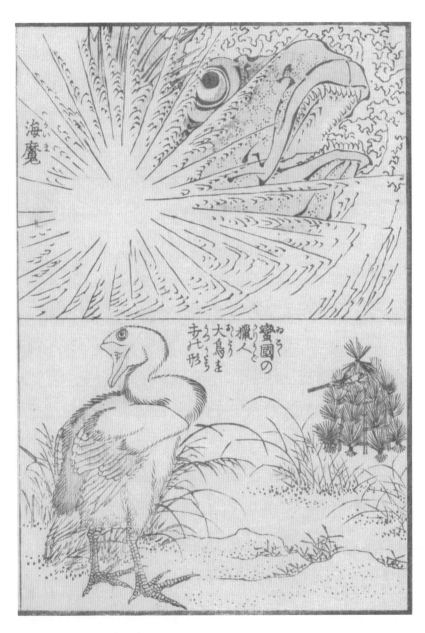

十一篇二十丁表　射撃海魔、大鳥

十一篇二十丁裏二十一丁表　射擊海魔、大鳥

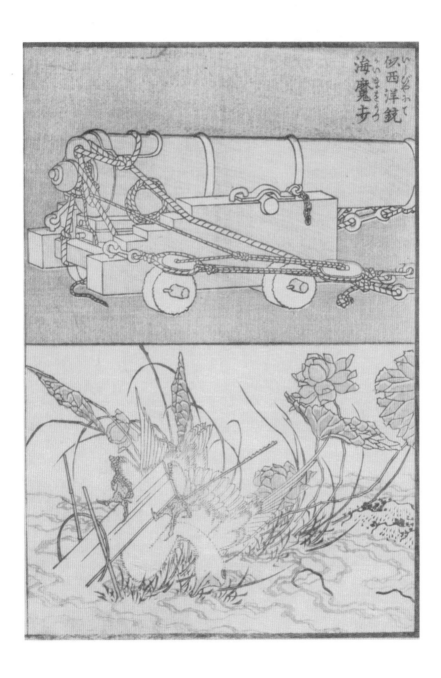

海魔歩
いーじやふて
似西洋銃
へいほをろう

畫》的出版事務嗎？出版品的版權頁似乎能反映出很多內情呢。

芍藥亭於序文寫道「儘管已是第十二篇，仍狂態百出，筆力也愈老愈強勁」。此時北齋已經七十五歲。

六丁裏到七丁表的跨頁中有幅圖說為「綻」的圖畫，這個字念「ほころび」(hokorobi，意指綻開)，畫中有個中年發福的女人橫躺著，似乎在睡午覺，而她衣服的褲底綻開了，稍微露出屁股，一旁有兩個小孩用手指著她，天真地哈哈大笑。但在後摺的版本中，版木被補上了木片，這個「綻」(綻開)的畫面就此消失。當時正值天保改革，取締相當嚴格，儘管只是對稍稍性感的表現也很敏感，很有可能是出版商「揣摩上意」，自行修改了。儘管是「準初摺」等級的墨摺版本，「綻」的部分也消失了。我在偶然的情況下收藏到兩本具有「綻」的版本，即使找遍全世界，數量應該也不到五本吧，可說是珍品中的珍品。

九丁裏到十丁表的跨頁中有幅題為〈風〉的圖畫，描繪出突然刮起暴風，吹得大家手上的東西都飛舞在半空中的景象。雖然肉眼看不見風，但北齋能夠透過畫出這樣的情景，使人感受到風的存在，完全展現出北齋的能耐。不過初摺墨摺的版本中並沒有畫出風，而後摺則用了淡墨呈現風的

動態。當然這樣較具說明性，不過要論哪個版本比較有藝術性的話，是一目瞭然的。說到這，《富嶽三十六景》裡〈駿州江尻〉中也描繪了懷紙和斗笠被狂風吹起的畫面。

十九丁裏的〈縱橫〉畫的是達摩祖師於中國少林寺面壁無言禪修九年後開悟的故事，上下分別畫出不同的達摩怪表情，讓人看了忍不住笑出來。這也可視為分格漫畫的始祖。第十二篇的總頁數是二十九丁（五十八頁）。

第十三篇也未記載出版年，正確的出版時間雖不詳，但撰寫序文的山禽外史小笠在署名旁註記了「己酉秋窗雨夜秉燭書」，可知序文寫於嘉永二年（一八四九）秋。而北齋於同年四月十八日去世，因此嚴格說來是北齋離世後才出版的。

序文中提到「脫離十竹齋與芥子園之窠臼，描繪出人情世態的瀟灑，通篇深得其妙」。當時日本翻刻了從中國傳來的畫譜《十竹齋畫譜》和《芥子園畫傳》，因此北齋當初在創作《北齋漫畫》時可能很在意這兩本畫譜的存在。山禽外史小笠特別提出這兩本畫譜，以說明北齋已擺脫其窠臼，畫得很精妙。事實上我覺得北齋所描繪的線條比那些畫譜都來得活潑生動。

十二篇六丁裏七丁表　綻（初摺）

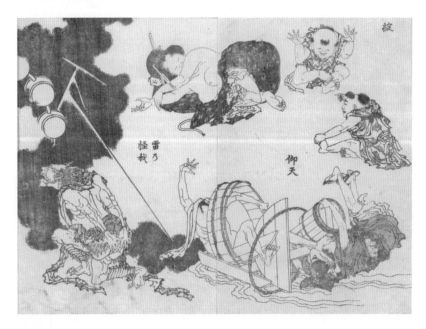

綻（後摺）

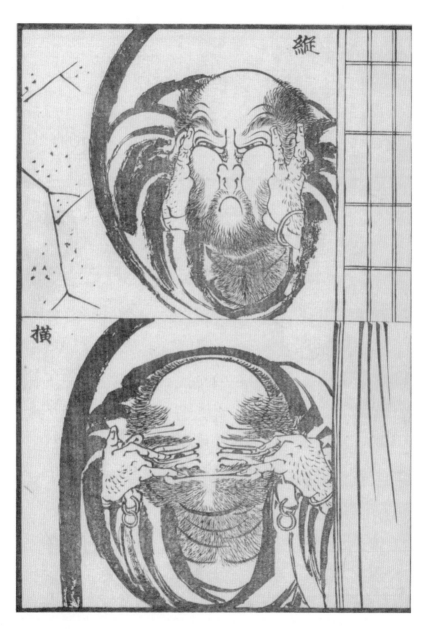

十二篇十九丁裏　縦横

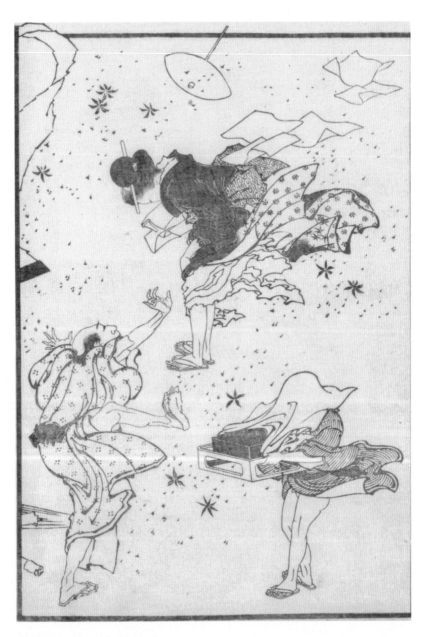

十二篇九丁裏十丁表　風(初摺)

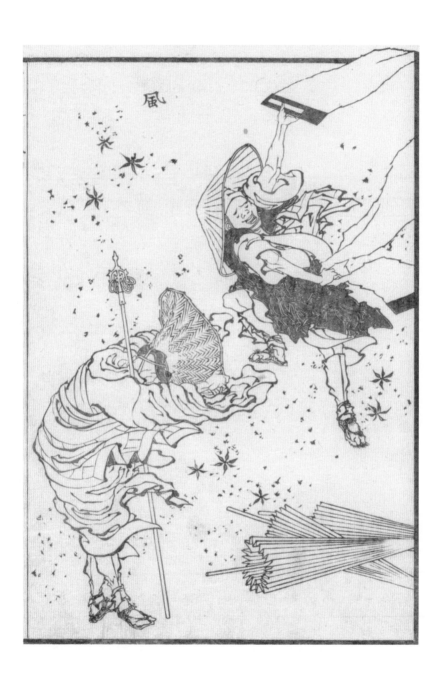

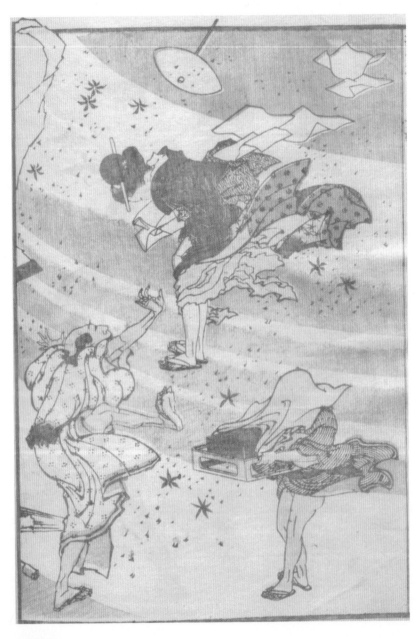

風（後摺）

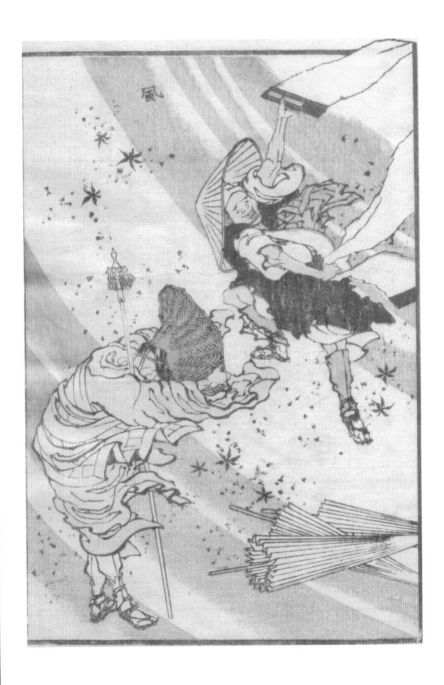

初見第十三篇時還以為與初篇的走向相同，圖畫的尺寸不大，一個個散畫在紙面上，然而一翻到十六丁裏到十七丁表的跨頁，〈魚濫觀世音〉的竪構圖隨即映入眼簾。法國的玻璃藝術家埃米爾·加列（Charles Martin Émile Gallé）於一八七八年巴黎萬博展示的玻璃花瓶，就是直接採用這圖像製作的，不同的是花瓶上沒有觀音，只剩一條大鯉魚。除此之外，朱勒·維拉德（Jules Vieillard）工坊也將這幅畫應用到長形八角盤的設計上，這次盤面上就看得到觀音了。看來法國人很喜愛這圖案。

二十一丁裏到二十二丁表的〈奔虎〉，描繪了老虎在風中奔跑的樣子，很有躍動感。看到這幅畫時，我馬上聯想到肉筆畫〈雪中虎圖〉。〈雪中虎圖〉畫出老虎於雪中如舞動般地奮勇往前的樣子，是北齋九十歲的作品，近乎絕筆之作。而第十三篇也是在北齋去世的那年，即嘉永二年秋出版，也許這兩幅都是反映出他晚年心境的畫作，在我看來，這老虎就是北齋他自己。

早期印刷的第十三篇中，分為墨摺與加上淡彩印刷的兩種版本。我想北齋應該沒有參與第十二篇以後各篇的色版。而當時出版商〈永樂屋〉基於「沒色彩的版本太過樸素，賣相不佳」的考量，拜託北齋的門生加上顏

色，就此出版了加上淡彩印刷的版本。大概是因為這樣，才存在著單刷黑色與加上色版的兩種版本。我認為卷末廣告頁寫有「煎茶早指南」的版本就是較早期的版本。第十三篇的總頁數是二十九丁（五十八頁）。

第十四篇的出版年也不詳，不過我想應是在第十三篇出版後不久出版的，因為第十四篇的題簽、封面和裝幀，都與十三篇以前的永樂屋版本相同。也同時存在著墨摺與加上淡彩印刷的兩種版本。

序文是百侶翁所作，他寫道「北齋擅繪萬物，流傳下來的北齋繪畫，連三歲小孩都看得懂」。他也提到《北齋漫畫》的另個特色，就是像百科全書一樣，有助於啟蒙知識。

第十四篇的內容上，首先是描繪水邊風景的十連作，接著十四丁裏則描繪了只顧談話的兩位男性，旁邊註解「山」與「水」。這兩個一位是樵夫，另一位是漁夫，看了讓人不禁思考他們到底在談論什麼？下頁的十五丁表中描繪了松鼠掛在樹枝上的畫面，我很喜歡這幅畫表現出的超現實感。而二十丁表的〈唐犬〉中，狗的表情宛若人一般，深鎖眉頭思考。

此篇的總頁數是二十九丁（五十八頁）。

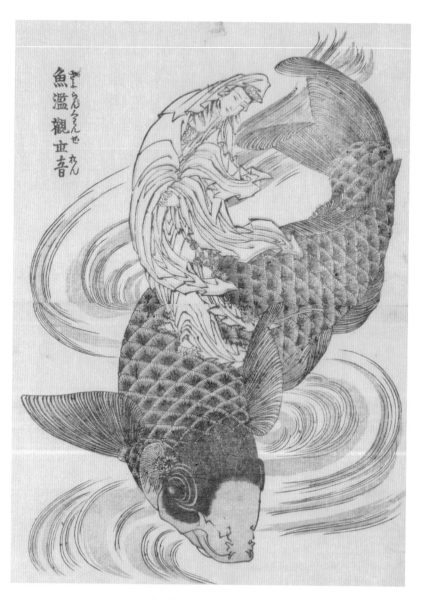

魚濫觀世音

十三篇十六丁裏十七丁表　魚濫觀世音

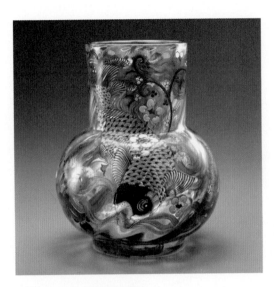

埃米爾‧加列「鯉魚文花瓶」
（伊豆玻璃與工藝美術館所藏）

第十五篇於明治
十一年（一八七八）九
月一日，由片野東四
郎出版。他是永樂屋
第四代傳人，此篇序
文亦出自他手，內容
寫道「北齋翁的漫畫
是我家藏之版⋯⋯先
人與翁有約，以十五
篇為全本⋯⋯很遺憾
這麼久才完成先人夙
志」，說明第三代早
就想出完十五篇，但
片野東四郎遲遲無法
完成先人的心願，才
說感到遺憾。此外，

十三篇二十一丁裏二十二丁表　奔虎

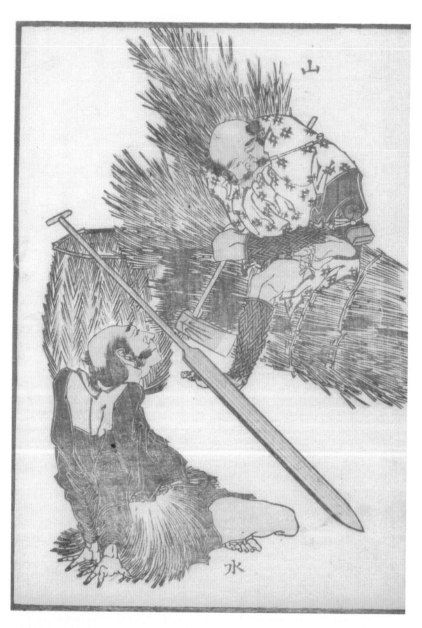

十四篇十四丁裏　山、水

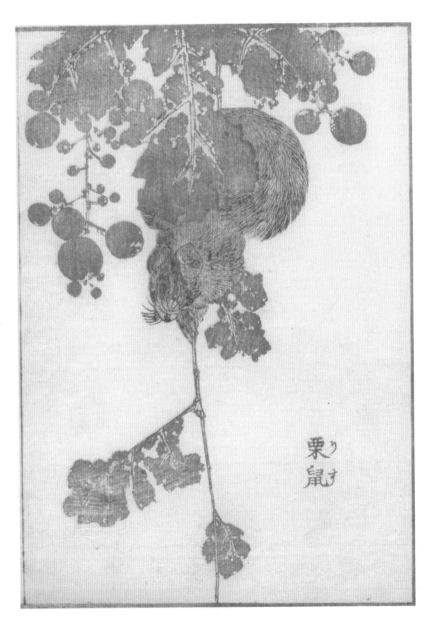

十四篇十丁表　栗鼠

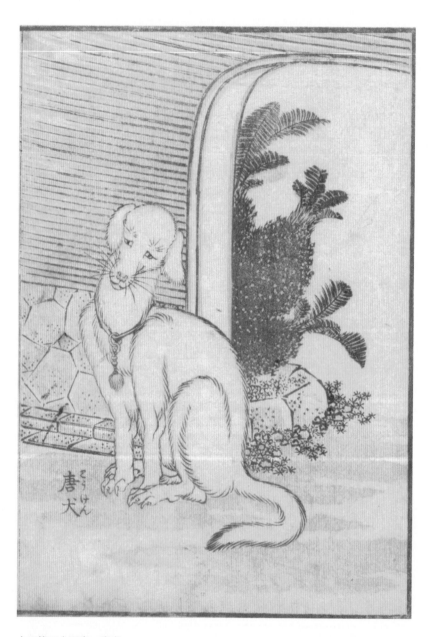

十四篇二十丁表　唐犬

他還提到，即便到了現在，都還有很多外國人喜愛和讚賞《北齋漫畫》並且購買回去，甚至連海外書籍也介紹了《北齋漫畫》，可知北齋翁的畫力早已名揚海外。

身為永樂屋第四代傳人的他，知道第十五篇一定也會賣得很好且有利可圖，所以決定出版。但他遇到一個難處，那就是手邊的畫作數未達預計出版的量。

於是片野東四郎一再拜託北齋的門生織田杏齋，請他轉錄北齋其他繪手本中的作品（主要是文政元年〔一八一八〕出版的《北齋畫鏡》），將其編排進第十五篇之中。還拜託杏齋多畫一幅自己的作品，四丁裏上半部的〈櫻之精靈〉就是杏齋所繪。《葛飾北齋傳》裡也提到作者飯島虛心當面向織田杏齋請教此事原委。和北齋的作品相較之下，任誰都會覺得這幅畫得很拙吧？

歷經以上的努力，《北齋漫畫》終於順利出版到第十五篇。關於二丁裏至三丁表的〈狂畫之編〉，筆觸雖然稍嫌僵硬，但能感受北齋獨有的創意。此外本篇也描繪了金太郎和桃太郎擊敗妖怪等民間故事。

版權頁上記述北齋是「東京府故人」，出版人片野東四郎則記為「愛知縣平民」，這種表記的方式象徵著新時代的到來（請參閱第二一一頁）。

第十五篇包含序文一丁與本文二十八丁，共二十九丁（五十八頁）。

此外，第十五篇另有「別摺注文百冊限」的特製本。這是日本首位國際性畫商林忠正所訂製的特製本，只刷了一百本。而我很幸運地拿到了三本，上面蓋了林忠正的大方印，且保存狀態很不錯。

本章簡單地介紹了初篇到第十五篇的《北齋漫畫》，不知大家覺得如何呢？

關於北齋作品，身為北齋門生的小布施富商高井鴻山曾說過「北齋的繪畫是否言語無法形容呢？沒錯，無法語言形容的就是北齋的畫作」。與其用文字說明《北齋漫畫》讓各位讀者了解，倒不如直接欣賞作品，這是了解《北齋漫畫》的最佳方式。所以本章裡安排穿插了許多的畫作。

十五篇四丁裏　櫻之精靈

蓋有林志正的方印　　　林志正限量100冊的特製本

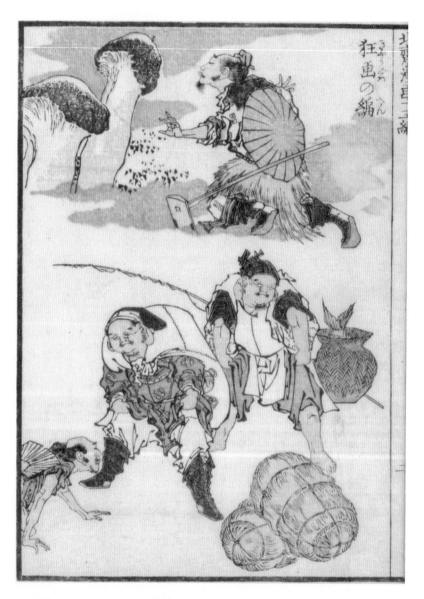

十五篇二十丁裏三丁表　狂畫之編

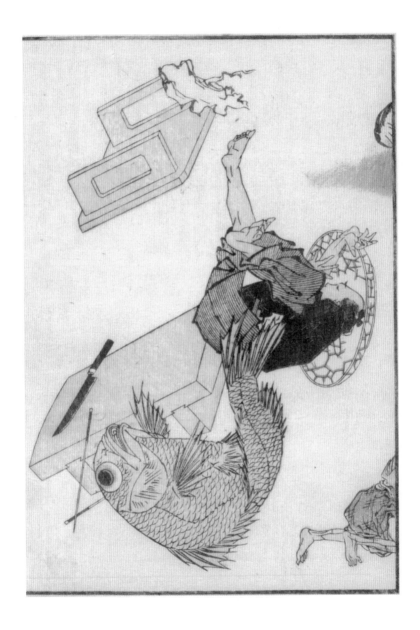

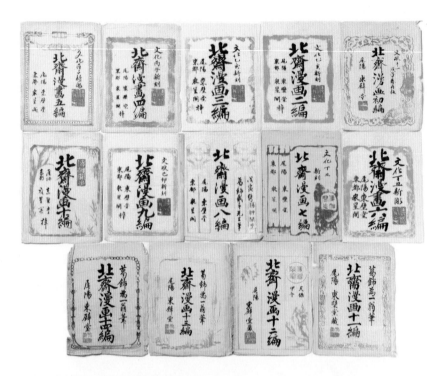

《北齋漫畫》的包裝袋（像書腰般包在書上販售）初篇～十四篇。第十五篇沒有包裝袋。初篇的包裝袋是於文政十一年（1828）再版的，出版商是「東壁堂」（即永樂屋）；第二篇～第十篇記載「東壁堂」與「眾星閣」（即角丸屋），有雙方名字；第十一篇～第十四篇上則只有「東壁堂」而已。

第四章——

《北齋漫畫》評價的轉變

変わる『北斎漫画』の評価

時代變遷下的《北齋漫畫》

第一章裡提到我個人收藏了一千五百本《北齋漫畫》，為了讓更多人接觸到實物，我從二〇〇〇年左右起開始將《北齋漫畫》出借至各個展覽，或是參與電視節目，像「傳教」般地努力推廣。二〇一四適逢《北齋漫畫》出版二百週年，我明顯感受到關注程度一口氣增長了許多。

本章將盡我個人所知，敘述《北齋漫畫》從十九世紀後半到今日之評價轉變，並談論《北齋漫畫》今後可能的發展。

《北齋漫畫》發跡之地——巴黎

為紀念《北齋漫畫》出版二百週年，二〇一四年十月起於巴黎大皇宮美術館（Grand Palais）舉辦了為期三個月的「北齋展」。聽說連日排隊的人潮如長龍般，觀展人次達三十六萬。正如本書前言所提，包含「The Great

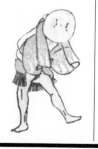

Wave）即〈神奈川沖浪裏〉在內的《富嶽三十六景》系列作很受歡迎，但這回「北齋展」的主角竟是《北齋漫畫》。用了一整個樓層的空間展出《北齋漫畫》，可說是劃時代的展覽，使法國人得以重新認識《北齋漫畫》繽紛多彩的藝術性。

仔細想想，在海外最早賦予《北齋漫畫》價值的，正是法國人。布拉克蒙（Félix Bracquemond）從日本製陶瓷器的外包裝上發現《北齋漫畫》，評價它的迷人之處是一八五六年的事。但今日大部分的見解都有「時間點是不是太早了一些？」的疑慮。

除了布拉克蒙之外，著名的作家兼美術評論家龔古爾兄弟（Edmond de Goncourt & Jules de Goncourt）等日本美術愛好者中，就有好幾人主張「最早發現《北齋漫畫》的人是自己」，好像從當時開始便已有如此爭論。可是除了本人的說法之外，並沒有其他客觀的證據可以佐證。總之，一八六七年的巴黎萬國博覽會（江戶幕府、薩摩藩、佐賀藩等都有參加，日本文化首次在歐洲發揚光大）成了一個契機，也讓北齋名氣大開，這是確切的事實。而北齋以藝術家身分為人所知的同時即被當作巨匠看待，隨後法國的雜誌與書籍陸續以他為主題，發表「北齋論」。

第一章中曾提到時任《美術雜誌》總編輯的路易‧貢斯，和他同樣在收藏《北齋漫畫》的美術評論家泰奧多爾‧杜雷（Théodore Duret）在一八八二年的《美術雜誌》中發表了一篇名為〈日本美術、插畫本、刊行畫帖、北齋〉的文章。他評論《北齋漫畫》是「即興、無法重新描繪的描寫」，還說「人物呈現在僅有數公分的畫面上，從上到下經過精心配置，畫得生動且深得意趣」。

杜雷也和銀行家出身、後來以收藏東洋美術品聞名的賽努奇博物館（Musée Cernuschi）創辦人亨利‧賽努奇（Henri Cernuschi）一同到中國與日本旅行，在旅途中入手了《北齋漫畫》。杜雷的收藏品於一八九九年成為法國國立圖書館的館藏。

而前文提及的龔古爾兄弟中的哥哥愛德華‧龔古爾，也於一八九六年出版了《北齋——十八世紀的日本美術》。一般認為內容參考了早三年於東京出版的《葛飾北齋傳》，且愛德華‧龔古爾能寫出這本書得力於和他熟識的林忠正，受其很多協助。第三章最後提到林忠正訂製了限量一百本的《北齋漫畫》第十五篇特製本，他是明治時代出口日本浮世繪的最大宗美術商，甚至在巴黎擁有店面。

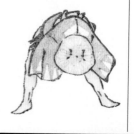

188

梵谷為何沒有臨摹北齋？

一八八〇年起，以北齋為開端，法國對日本美術的關心與矚目突然變高，這與林忠正、同為美術商的薩穆爾‧賓（Samuel Bing）兩人的活動有很大的關聯。薩穆爾‧賓在一八九〇年於巴黎舉辦「浮世繪展」，展示北齋、喜多川歌麿的作品，大受好評。當時有很多評論家、文學家、畫家出入薩穆爾‧賓在巴黎的日本美術店，其中也包括了梵谷。據說梵谷自一八八六年到移居亞爾（Arles）以前的兩年間，透過薩穆爾‧賓的店熱衷地收購了浮世繪版畫。梵谷的信件裡也提到很多關於日本美術的論述，其中引人注目的就是讚美北齋的言詞。儘管如此，梵谷的畫作中為人所知的臨摹之作卻來自歌川廣重的作品。我對這件事一直抱持著疑問。

二〇一六年十月，荷蘭阿姆斯特丹梵谷博物館的館長阿克塞爾‧魯格（Axel Ruger）及董事會成員一同來到我日本橋的店裡，梵谷之弟西奧（Theo van Gogh）的曾孫威廉‧梵谷（Willem van Gogh）也在其中。我把《北齋漫畫》、《富嶽三十六景》、《富嶽百景》等北齋作品，及梵谷以油畫臨摹過的廣重作品〈大橋安宅夕立〉、〈龜戶梅屋舖〉（皆出自《名所江戶百景》）等拿出來給大家

欣賞，大家在談笑聲中一晃眼就過了約定好一個半小時。我終於將長年來的疑問丟出來，對魯格館長問道「梵谷這麼喜歡北齋，為什麼不臨摹北齋而選了廣重的作品呢？」魯格館長想了一下，回答道「那時北齋在巴黎很受歡迎，作品要價不斐，我想梵谷應該是買不起吧」。

在日本被視為「下流繪畫」的浮世繪

浮世繪就這樣在大海的另一端得到一流藝術家及評論家的賞識，然而在明治時代的日本卻一概被視為下流之物。

明治二十五年（一八九二）身兼浮世繪出版商及販賣者的小林文七舉辦了日本首次的「浮世繪展」，而林忠正對當時的情況做了以下的敘述：

「在西方，浮世繪被視為藝術作品鑑賞，報章雜誌上刊載相關的評論研究，但日本卻看輕了浮世繪，認為它只是上不了檯面的繪紙。照這樣繼續下去，浮世繪應該會自日本消失吧。」（摘錄自《浮世繪展覽會品目》序文）

事實上，據傳林忠正從明治二十二年（一八八九）左右開始將日本秀逸的

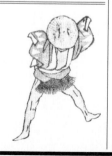

浮世繪作品送往歐洲，十年間累積總數約為錦繪十六萬幅、繪本一萬本，因此林忠正長期被視為「賣國賊」，直至近年，世人對他的評價才逐漸轉變成「將浮世繪推廣到世界的有功者」。

愛德華‧龔古爾在林忠正的協助下寫下《北齋——十八世紀的日本美術》一書，其內容也提到「儘管歐洲人，特別是法國人已經告訴我們偉大畫家北齋的卓越之處，但日本到今日仍輕視著北齋的存在」。我讀到這段敘述時，感到訝異的同時，身為日本人也感到非常慚愧、羞恥。

對此，之前提到過的浮世繪研究者鈴木重三老師也有同感。我們對談當時，他曾說過：

「對於西方人表現出『發掘出《北齋漫畫》的魅力，讓世人了解到這點是我們（西方人）』的態度，我完全無法接受。從幕末歷經明治時代，到世界第二次大戰後，確實有為數眾多的浮世繪版畫等作品流失到海外，《北齋漫畫》也不例外。可是這並非日本人缺乏審美能力，只是在那樣的時代背景下沒有餘裕去關注罷了。明明江戶時代不論浮世繪也好，《北齋漫畫》也罷，都那樣廣泛地受到大眾歡迎。這就表示不僅限於上流階層，連當時的老百姓都喜歡且具鑑賞的基本能力。」（《北齋　漫畫與春畫》新潮社）

191

我雖認同鈴木老師的看法，但還是得說，日本人即便到現在仍有尊崇「舶來品」而看輕自己身邊周遭事物的傾向。二〇一五年日本首次舉辦了「春畫展」，但這也是因為二〇一三年在倫敦大英博物館的展出受到好評，日本見狀才跟風的吧。即便是北齋的作品，也有同樣的情況。這讓我深切感受到有必要多關注自身文化，將日本的優秀之物推廣到海外去。

受年輕世代矚目

以往說到浮世繪，指的多是單幅創作的錦繪（多色印刷版畫），但近來我自己透過展覽、演講及出版書籍，感受到的是《北齋漫畫》、《富嶽百景》等成冊的作品較以往受到矚目。說不定年輕世代用「插畫家北齋」或「平面設計師北齋」來理解北齋，會來得更親切吧。

或許談不上是證據，但由下列幾個事例可看出端倪。這幾年我從美術館、各大學、報社主理的文化中心等，接到很多演講的邀請，連同個人經營的文化社團講座在內，一年共有二十場左右；二〇一〇～二〇一一年

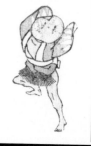

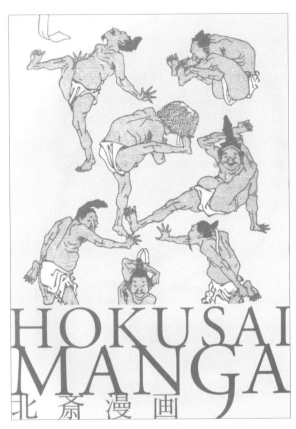

《HOKUSAI MANGA》
（PIE INTERNATIONAL）

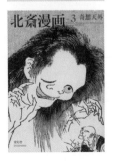

《北齋漫畫》1～3（青幻舍）

間，由我提供原稿、擔任監修的文庫版《北齋漫畫》全三冊（江戶百態、森羅萬象、奇想天外，青幻社）銷售的成績也很不錯。也許是尺寸輕便，又是照主題編排的緣故吧，暢銷到現在已經十三刷了。

另一方面，二〇一一年出版了一本如黃頁電話簿大小的特大版《HOKUSAI MANGA》(PIE INTERNATIONAL)，內容由設計總監高岡一彌進行大膽的畫面編排。不只是日文版熱賣，還出了英文版、法文版、義大利文版、簡體中文版。除此之外，近年以《北齋漫畫》為特集的週刊、月刊和雜誌書也不勝枚舉。

從美術節目到綜藝節目

第一章中曾提到我參與了二〇一一年五月由NHK・BS PREMIUM製作的《不為人知的海外秘寶——北齋漂流》和二〇一四年五月的《讓世界驚艷的北齋漫畫》（NHK教育台「日曜美術館」）兩個節目。除此之外，以《北齋漫畫》為主題的電視採訪與節目出演，還有二〇一二年的《歷史秘話

HISTORY》（NHK綜合台）、二〇一四年七月的《加藤浩次的認真對談──浩次魂!!》（BS日本電視台）、二〇一六年十一月的《葛飾北齋〈北齋漫畫〉》（東京電視台「美的巨匠們」）、二〇一七年一月的《THE PROFILER挑戰「森羅萬象」的天才畫家～葛飾北齋～》（NHK‧BS PREMIUM）。

《葛飾北齋〈北齋漫畫〉》節目中，東京大學榮譽教授河野元昭老師強調「沒有《北齋漫畫》就不會有《富嶽三十六景》」，這段話讓人印象深刻。我也一直認為《北齋漫畫》不只是門生及繪畫愛好者的繪畫指南，更具有「北齋的資料庫」這樣的特質。換言之，北齋自己從《北齋漫畫》中所描繪的龐大繪畫素材庫中找出製作新作品的元素。事實上，《富嶽三十六景》中有好幾處的表現被認為靈感來自《北齋漫畫》。

漫畫家松本零士也受邀在節目上披露自年輕時就是資深的《北齋漫畫》迷。以前和漫畫家手塚治虫的長男手塚真先生碰面時，也聽他說過「家父也很喜歡《北齋漫畫》」，身為手塚治虫迷的我實在非常地高興且引以為傲。

我最近一次上節目，是二〇一七年六月的《世界第一〈北齋漫畫〉收藏家》（TBS「CRAZY JOURNEY」）。對於這個節目邀約，我一開始以「我既不

是冒險家也不是探險家」為由，嚴正地向製作人推辭了，沒想到對方卻用非常妙的說詞說服了我：「不，不，能追著《北齋漫畫》持續蒐集了四十八年，這精神足以用冒險家形容。請您一定要來錄影」。

結果我和主持人松本人志、設樂統、小池榮子等人在攝影棚內相談甚歡，尤其松本人志特別高興，節目氣氛很熱絡，可能是因為他本人也曾擔任電影導演，所以對《北齋漫畫》裡所描繪的人物表情及動作很感興趣吧。三位主持人用手接過《北齋漫畫》的真品時，全都興奮不已。

電視節目中只要用對方式呈現《北齋漫畫》的風貌，透過影像就能增加新的愛好者，這也是值得高興的事。電視這個媒體的強項，就是可以讓平常不去美術館的人觀賞到作品，而且不是只有美術節目，連綜藝節目也開始製作《北齋漫畫》特集。這個現象也可證明許多人開始對《北齋漫畫》感興趣了吧。

早前大多數的人幾乎是「只聽過《北齋漫畫》，但完全不知道內容」。對照到現在這個盛況，還真有種恍如隔世的感覺。

可入手的《北齋漫畫》

二〇一五年八月，日本橋三越本店傾全館之力舉辦了聚焦《北齋漫畫》及江戶文化的系列活動。這個企畫的主軸為「歡迎來到北齋漫畫的世界」，在本館一樓中央大廳的和風特設會場洋溢著江戶風情，其中裝飾著《北齋漫畫》的裱框畫。此外，面對中央通道的櫥窗、一樓的各個賣場、手扶梯、電梯皆布滿了《北齋漫畫》。這些裱框畫都可以單件購買。

有人說「明明該在美術館展示的作品，為何拿到百貨公司這種地方販賣呢？」我則回答對方「這裡是日本橋三越本店，也就是江戶時代的越後屋。不論浮世繪或《北齋漫畫》在江戶時代都於日本橋一帶的繪草紙屋熱賣過。只要能賣得有質感，有何不可呢？」

第一章中曾提到「除極少數的例外，原則上我是不賣《北齋漫畫》的」，而這個「極少數的例外」指的就是裱框的作品。這不是原來裝訂成冊的形式，而是打散後以單張裱框畫形式販售的作品。

這次活動推出的原創版《北齋漫畫》，與江戶時代販售的形式有所不同，將之包裝成單幅畫，對於這種販售形式自然有人贊成，也有人不認

同，特別是有些學者、研究者應該會不太高興吧。不過，我確實是在「還原北齋繪畫」的理念下，特意採取了這樣的銷售形式。這樣說來，我還真是明知故犯呢。

為何這麼說呢？因為若是原本裝訂成冊的版本形式的話，就一定得要翻頁，無法只把喜歡的那幅掛在牆上慢慢欣賞。而且版本形式最多也只能在三十公分左右的距離觀看，但裱框的話，掛在牆上就算距離個四、五公尺也能好好欣賞。對裱框畫持否定意見的研究者，在看過展示後也轉變立場表示「真不愧是北齋，這樣欣賞也很棒呢。裱框畫也不錯啊」。

到目前為止，以各篇約三～四本的量來說，總計有五十冊被拆分來製成裱框畫（不過請放心，其餘的一千五百本都維持原樣保存）。《北齋漫畫》較早期印刷的版本若沒有得到妥善的保存，即使裱框展示，效果也不佳，而把不良品裝框給人觀賞對北齋也是件失禮的事，情非得已，我只好拆了品質較好的版本。

二〇一二年澀谷HIKARIE剛開幕不久，位於八樓的畫廊舉辦了「北齋漫畫展」，同時兼營販售。這個為期兩個星期的展覽，湧入了眾多的參觀者，據說是當年度HIKARIE藝術展覽活動中觀展人數最多的。因此翌

年在稍微改變了主題方向後，連續兩年於同地舉辦展覽。銷售成績算是不錯，但幾乎所有來看展的人都以為展示中的《北齋漫畫》是贋品或複製品，知道真相後大家直說「北齋的真品這樣太便宜了」、「江戶時代的東西也保存得太好了」。對我而言，那些可是經過精心挑選才拿來展出的良品啊，不禁有些憤慨。不過《富嶽三十六景‧神奈川沖浪裏》在拍賣會上是以超過一億日圓價格（二〇一七年四月，在紐約佳士得上以九十四萬三千五百美元結標）拍賣的，比較起來確實會被認為太便宜吧。

根據大英博物館的調查報告，當時〈神奈川沖浪裏〉刷了五千張到八千張之多。當然這些並未全數都保留了下來，目前連同美術館的收藏也算在內，分散於世界各地的〈神奈川沖浪裏〉大概只有一百件左右吧。而其中能被交易流通的最多二十～三十幅。包含《北齋漫畫》在內的浮世繪版畫，不過兩百年的時間就被大量消磨掉了。今後應該不會再有人想丟掉了吧，但我相信只要喜歡北齋的人付出相對的價格擁有這些作品，作品就能得到較好的保存條件。

再者，我總以「暫時保管」的態度去面對自己所持有的一千五百本收藏。美術品與藝術品的壽命悠長，收藏家不過是暫時保管的過客罷了。以

前曾有企業家說要把自己收藏的梵谷作品拿來「在死後為自己陪葬」，這實在太過分了。

製作最尖端的數位檔案

二○一三年起，在「文化財之保存、研究、公開」的理念下，我與凸版印刷文化事業推進本部共同合作，將《北齋漫畫》數位化。

首先從我收藏的《北齋漫畫》中挑選初摺，以高解析度拍攝，並將拍攝後的檔案依據作品類別來分類，方便研究者與一般人欣賞。而活用虛擬實境（ＶＲ）技術製作的數位作品《Touch the 北齋漫畫》，能夠觀眾雙向互動探險《北齋漫畫》世界，目前這個數位作品已經在三井記念美術館、岡田美術館等處公開，深得年輕世代好評。

雖然聽起來像作夢一般，但我將來想創設「北齋漫畫美術館」，除了展示《北齋漫畫》（全十五篇）外，參觀者還能自由放大運用高畫質技術製成的數位資料，或做成動畫風格、體驗ＶＲ之類的，更加充分地發揮《北齋

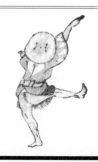

漫畫》的獨特魅力。

　　將日本引以為傲的《北齋漫畫》結合日本最新科技，傳播到全世界，

這簡直就是「COOL JAPAN」的最佳體現不是嗎？

後記

在撰寫本書的過程中，我深切感受到自己有多不了解《北齋漫畫》。

就像第八篇的〈盲人摸象〉作品般，在此之前自己不過是「摸到巨人（巨象）北齋表面的一部分」罷了，坦白說這讓我非常沮喪。

那時我不經意地拿起放在一旁的《北齋漫畫》，隨手翻了翻。看著看著內心湧起了一股「果然還是很有趣」的心情，就和當初看到《北齋漫畫》時無論如何都想擁有一樣。是的，我再度找回了這份初心。

何況就連北齋都曾在《富嶽百景》初篇的跋文中說過「七十歲以前畫的作品實在微不足道」，他過了八十歲還流著淚說「連一隻貓都畫不滿意」，我如此擅自解釋北齋的言行來自我安慰。同時也再次下決心，要努力地研究北齋與《北齋漫畫》的精髓。

所幸，我能夠在七十歲前與各位讀者一起認識《北齋漫畫》，或是說重新認識《北齋漫畫》。

最後，我認為今後日本人與日本將毫無疑問地迎接高齡化社會的到

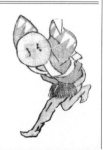

來，而北齋精神值得作為大家最佳的人生指標。

出版這本葛飾派創始第一作的《北齋漫畫》時，北齋年屆五十五歲。

他不只活得比江戶時代的平均壽命長快要兩倍，直到九十歲去世前都持續創作著，從事後來為世界稱頌的偉業，還不斷地想多做點什麼。當然，不是每個人都能成為北齋，但他的氣魄與精神值得我們效法。

北齋辭世前留下這句話──

「人魂舒心夏野原。」

意思是說「變成靈魂後就飛往夏天的草原散心吧」，希望能放輕鬆、帶點玩心來面對人生。

二○一七年九月

浦上滿

《北齋漫畫》全十五篇概要（初摺及版權頁列表）

【初篇】

出版 文化11年（1814）孟春（正月）/ **畫號** 葛飾北齋

序文 半洲散人 / **總頁數** 序文1丁＋26丁（共54頁）

初篇版權頁

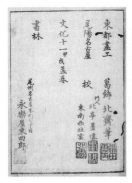 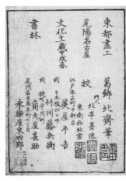

文化11年甲戌孟春刊行的最早　　文化11年甲戌春刊行的版本。
版本。出版商僅有永樂屋。　　　追加了江戶的出版商。

必看重點

- 蟲各種（刊頭彩頁）
- 庶民生活（P80-81）
- 雨傘（P82，馬奈曾臨摹）
- 水流（P84）

【二篇】

出版 文化12年（1815）孟夏（四月）/ **畫號** 北齋改葛飾載斗（角丸屋）；葛飾北齋（永樂屋）

序文 六樹園（宿屋飯盛）/ **總頁數** 29丁（共58頁，包含序文）

二篇版權頁

刊有出版年的角丸屋版權頁　　永樂屋的版權頁
（最後標註之名即主要出版商）

必看重點

- 鳳凰、龍
- 僧侶、地獄（P88-89）
- 面具
- 道具
- 寄浪引浪（P90-91）
- 蟲各種（P92，馬奈曾臨摹）
- 魚各種（P94）

【三篇】

出版 文化12年（1815）孟夏（與第二篇同時出版）
畫號 北齋改葛飾載斗（角丸屋）；葛飾北齋（永樂屋）
序文 蜀山人（大田南畝）/ **總頁數** 29丁（共58頁，包含序文）

三篇版權頁

角丸屋的版權頁　　　　永樂屋的版權頁

必看重點

- 種稻
- 雀踊（刊頭彩頁）
- 相撲比賽（P96-97）
- 三點透視法（P98-99）
- 風神雷神（P100-101）

【四篇】

出版 文化13年（1816）夏 / **畫號** 北齋改葛飾載斗（角丸屋）；葛飾北齋（永樂屋）
序文 絳山漁翁 / **總頁數** 29丁（共58頁，包含序文）

四篇版權頁

角丸屋的版權頁　　　　永樂屋的版權頁

必看重點

- 歷史人物
- 鳥各種
- 舟各式（P106-107）
- 浮腹卷（水中游泳）
 （P108-109，克利曾臨摹）

【五篇】

出版 文化13年（1816）夏（與第四篇同時出版）
畫號 北齋改葛飾載斗（角丸屋）；葛飾北齋（永樂屋）
序文 六樹園（宿屋飯盛）/ **總頁數** 29丁（共58頁，包含序文）

五篇版權頁

角丸屋的版權頁　　　　　永樂屋的版權頁

必看重點

- 建築物各式
- 輪藏的屋頂（P110-111）
- 葵上、御息所（P114-115）

【六篇】

出版 文化14年（1817）孟春 / **畫號** 北齋改葛飾載斗（角丸屋）；葛飾北齋（永樂屋）
序文 蜀山人（大田南畝）/ **總頁數** 29丁（共58頁，包含序文）

六篇版權頁

角丸屋的版權頁　　　　　永樂屋的版權頁

必看重點

- 武術（弓術、馬術）
- 槍稽古（P116-117）
- 棒術稽古（P118-119）
- 鐵砲傳來
 （P122-123，後摺刪除人名）

【七篇】

出版 文化14年（1817）孟春（與第六篇同時出版）

畫號 北齋改葛飾載斗（角丸屋）；葛飾北齋（永樂屋）

序文 式亭三馬 / **總頁數** 29丁（共58頁，包含序文）

七篇版權頁

角丸屋的版權頁

永樂屋的版權頁

必看重點

- 來自芭蕉的旅行邀約（扉頁）
- 巡遊全國名勝
 常陸　筑波的積雪（P124-125）
 阿波鳴戶
 肥後五家庄（廣重曾臨摹）
 上毛榛名（P126-127）
 隱岐　焚火神社
 （P128，廣重曾臨摹）

【八篇】

出版 文化14年（1817）孟春，或文政元年（1818）

畫號 北齋改葛飾載斗（角丸屋）；葛飾北齋（永樂屋）

序文 絳山漁翁 / **總頁數** 29丁（共58頁，包含序文）

八篇版權頁

記有文化14年刊行的角丸屋版權頁

永樂屋的版權頁

必看重點

- 養蠶
- 無禮講（P132-133）
- 狂畫葛飾振
 （胖子、瘦子，P134-137）
- 盲人摸象（P138-139）

207

【九篇】

出版 文政2年（1819）春 / **畫號** 北齋改葛飾載斗（角丸屋）；葛飾北齋（永樂屋）
序文 六樹園（宿屋飯盛）/ **總頁數** 29丁（共58頁，包含序文）

九篇版權頁

角丸屋的版權頁　　　　　永樂屋的版權頁

必看重點

- 和漢武者
 日本武尊、義經、仁田四郎等
- 作業中的男人們（P141）
- 烈女
 近江國貝津里
 傀儡女金子的力量
 （P142，寶加曾臨摹）
 寡女大井子怪力（P144-145）

【十篇】

出版 文政2年（1819）春 / **畫號** 北齋改葛飾載斗（角丸屋）；永樂屋版本未載畫號
序文 栟櫚台老人 / **總頁數** 29丁（共58頁，包含序文）

十篇版權頁

角丸屋的版權頁　　　　　永樂屋的版權頁

必看重點

- 百面相與八艘飛（刊頭彩頁）
- 孫悟空與殷姐姬（P148-149）
- 三個月上人與阿菊（P150）
- 祐天和尚與累（P151）
- 最後頁的「大尾」（P153）

【十一篇】

出版 出版年不詳（文政7年〔1824〕～天保4年〔1833〕間）

畫號 無 / **序文** 柳亭種彥 / **總頁數** 29丁（共58頁，包含序文）

十一篇版權頁

必看重點

- 相撲力士
 （刊頭彩頁，寶加曾臨摹）
- 新系列預告扉頁（P153）
- 諺各種（P156）
- 夕暮往來（P157）
- 射擊海魔、大鳥（P158-161）

從十一篇起出版商由永樂屋擔綱，未記載出版年，只刊登廣告。

【十二篇】

出版 推定為天保5年（1834）正月 / **畫號** 無

序文 狂歌師亭芍藥亭 / **總頁數** 29丁（共58頁，包含序文）

十二篇版權頁

必看重點

- 綻（P164）
- 縱橫（P165）
- 風（P166-169）

角丸屋也名列其中的版權頁。最後一頁記載當時知名彫師江川留吉之名。

【十三篇】

出版 嘉永2年（1849）秋（北齋去世後）/ **畫號** 無

序文 山禽外史小笠 / **總頁數** 29丁（共58頁，包含序文）

十三篇版權頁

刊有永樂屋廣告的版權頁

必看重點

● 魚濫觀世音（P172，加列曾臨摹）

● 奔虎（P174-175）

【十四篇】

出版 出版年不詳 / **畫號** 無

序文 百侶翁 / **總頁數** 29丁（共58頁，包含序文）

十四篇版權頁

刊有永樂屋廣告的版權頁

必看重點

● 水邊風景

● 山、水（P176）

● 栗鼠（P177）

● 唐犬（P178）

【十五篇】

出版 明治11年(1878)九月 / **畫號** 東京府故人　葛飾北齋
序文 片野東四朗(永樂屋第四代) / **總頁數** 序文1丁＋28丁(共58頁)
十五篇版權頁

記有「東京府故人　葛飾北
齋」；「愛知縣平民　片野東
四朗」。

必看重點

- 櫻之精靈(P181，織田杏齋畫)
- 狂畫之編(P182-183)
- 金太郎
- 桃太郎鬼退治

粹 03

《北齋漫畫》與狂人畫家的一生
北斎漫画入門

作者————浦上滿
譯者————張懷文、大原千廣
執行長————陳蕙慧
總編輯————郭昕詠
行銷總監————李逸文
行銷企劃經理—尹子麟
資深行銷
企劃主任————張元慧
編輯————陳柔君、徐昉驊
封面設計————霧室
排版————簡單瑛設

社長————郭重興
發行人兼
出版總監————曾大福
出版者————遠足文化事業股份有限公司
地址————231 新北市新店區民權路 108-2 號 9 樓
電話————(02)2218-1417
傳真————(02)2218-0727
郵撥帳號————19504465
客服專線————0800-221-029
網址————http://www.bookrep.com.tw
法律顧問————華洋法律事務所 蘇文生律師
印製————呈靖彩藝有限公司

初版四刷 2022 年 2 月
Printed in Taiwan
有著作權 侵害必究

國家圖書館出版品預行編目 (CIP) 資料

《北齋漫畫》與狂人畫家的一生 / 浦上滿著；張懷文、上原千廣
譯 · —— 初版 · —— 新北市：遠足文化，2019.08
面；公分 譯自：北斎漫画入門
ISBN 978-986-508-019-8 (平裝)
1. 葛飾北齋 2. 浮世繪 3. 畫論

946.148 108011114

HOKUSAI MANGA NYUMON by URAGAMI Mitsuru
Copyright © 2017 URAGAMI Mitsuru
All rights reserved.
Original Japanese edition published by Bungeishunju Ltd., Japan in 2017.
Chinese (in complex character only) translation rights in Taiwan
reserved by Walkers Cultural Co., Ltd., under the license granted by
URAGAMI Mitsuru, Japan arranged with Bungeishunju Ltd., Japan through AMANN CO. LTD., Taiwan.